KB178811

천 년의 날개, 백 년의 꿈
다니구치 지로 / 서현아 옮김

초판1쇄 발행 2016년 5월 20일
초판2쇄 발행 2020년 7월 10일
발행인 李起雄 **발행처** 悦話堂
경기도 파주시 광인사길 25 파주출판도시
전화 031-955-7000 팩스 031-955-7010
www.youlhwadang.co.kr yhdp@youlhwadang.co.kr
등록번호 제10-74호
등록일자 1971년 7월 2일
인쇄제책 (주)상지사피앤비

ISBN 978-89-301-0519-4 04600
ISBN 978-89-301-0433-3 (세트)

This edition is published in 2016 by Youlhwadang Publishers,
Paju Bookcity, Gwanginsa-gil 25, Paju-si, Gyeonggi-do, Korea

Les Gardiens du Louvre by Jirô Taniguchi
ⓒ Futuropolis / Musée du Louvre éditions 2014.
Korean Translation ⓒ 2016 by Youlhwadang Publishers.

이 도서의 국립중앙도서관 출판예정도서목록(CIP)은
서지정보유통지원시스템 홈페이지(http://seoji.nl.go.kr)와
국가자료종합목록 구축시스템(http://kolis-net.nl.go.kr)에서
이용하실 수 있습니다.(CIP제어번호 : CIP2016010719)

루브르박물관

Jean-Luc Martinez
Président-directeur

Hervé Barbaret
Administrateur général

Vincent Pomarède
Directeur de la Médiation et
de la Programmation culturelle

Laurence Castany
Sous-directrice de l'Édition et de la Production

Violaine Bouvet-Lanselle
Chef du service des éditions,
direction de la Médiation et
de la Programmation culturelle

출판사

Directeur de la collection
Fabrice Douar
Musée du Louvre,
direction de la Médiation et
de la Programmation culturelle,
service des éditions

루브르 박물관에 도움을 주신 분들

Jean-Luc Martinez, Vincent Pomarède, Aline François-Colin,
Laurence Castany, Serge Leduc, Pascal Torres, Masami Sakai,
Marie-Pierre Salé, Laura Angelucci, Roberta Serra, Caroline
Damay, Violaine Bouvet-Lanselle, Catherine Dupont, Valérie
Coudin, Fanny Meurisse, Diane Vernel, Adrien Goetz, Christine
Fuzeau, Camille Sourisse, Chrystel Martin, Virginie Fabre, Joelle
Cinq-Fraix, Niko Melissano, Guillaume Thomas, Xavier Milan.

Oda Motoyuki Stephen, Yukiko Kamijima, Masato Hara,
Nathalie Trafford, Denis Curty, Thierry Masbou, Christophe
Duteil, Emmanuel Hoffman, Cécile Bergon, Béatrice Hedde,
Annabelle Pegeon, Martin Maynial, Carole et Laurence de Vellou,
Yann Lequeu, Christophe Kourita, Corinne Quentin, Pascal
Becquet pour leur précieux soutien.

L'auteur et l'éditeur remercient Anne Raskin et ses enfants pour
leur avoir permis de reproduire la Maison Daubigny et son jardin.
Pour en savoir plus : www.atelier-daubigny.com

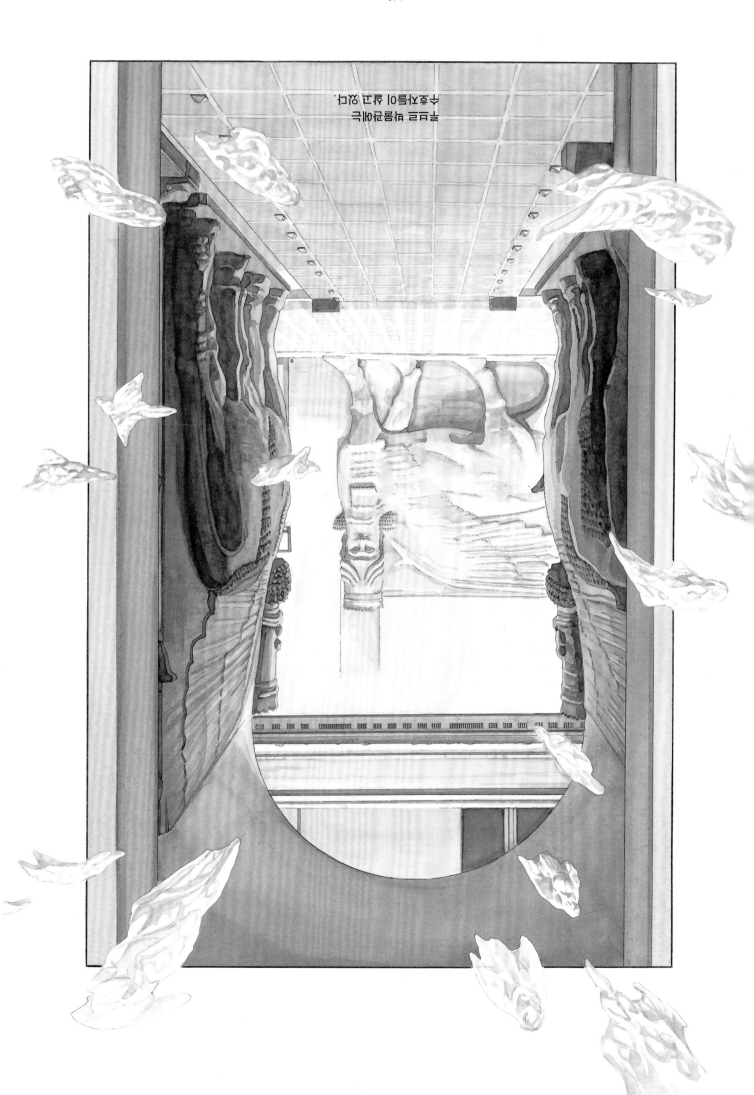

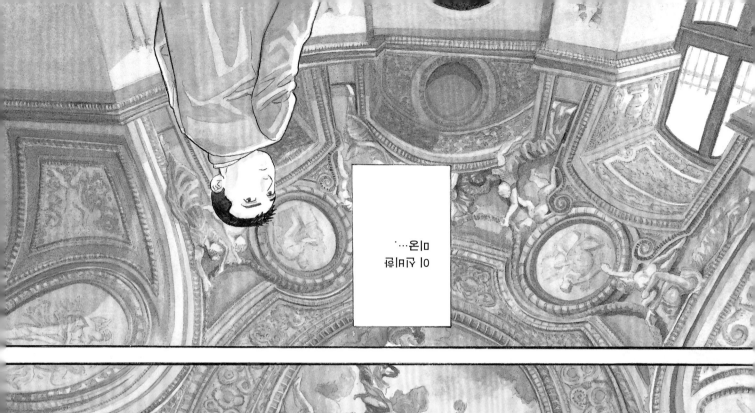
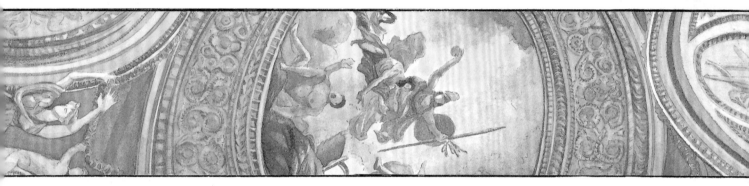
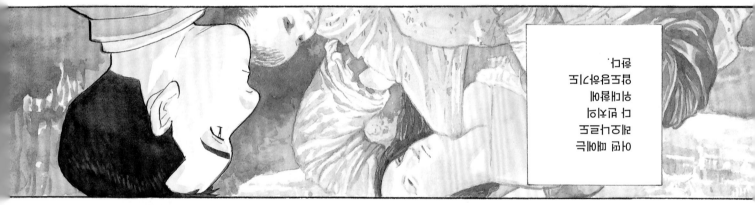

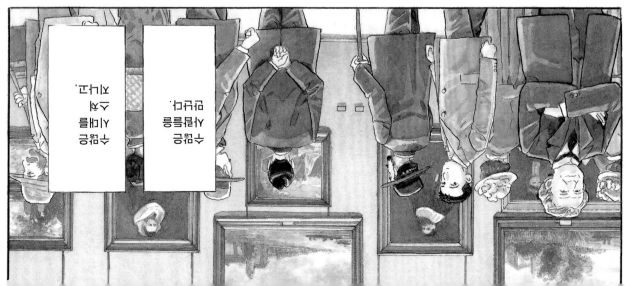

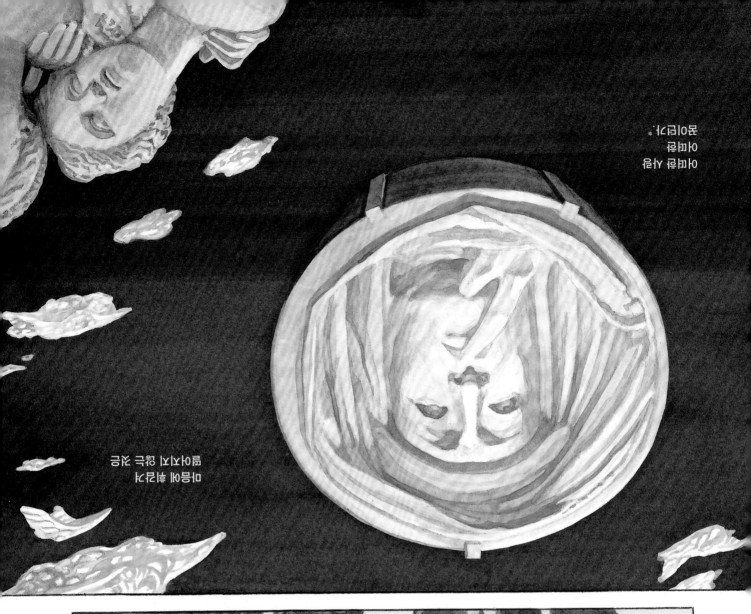

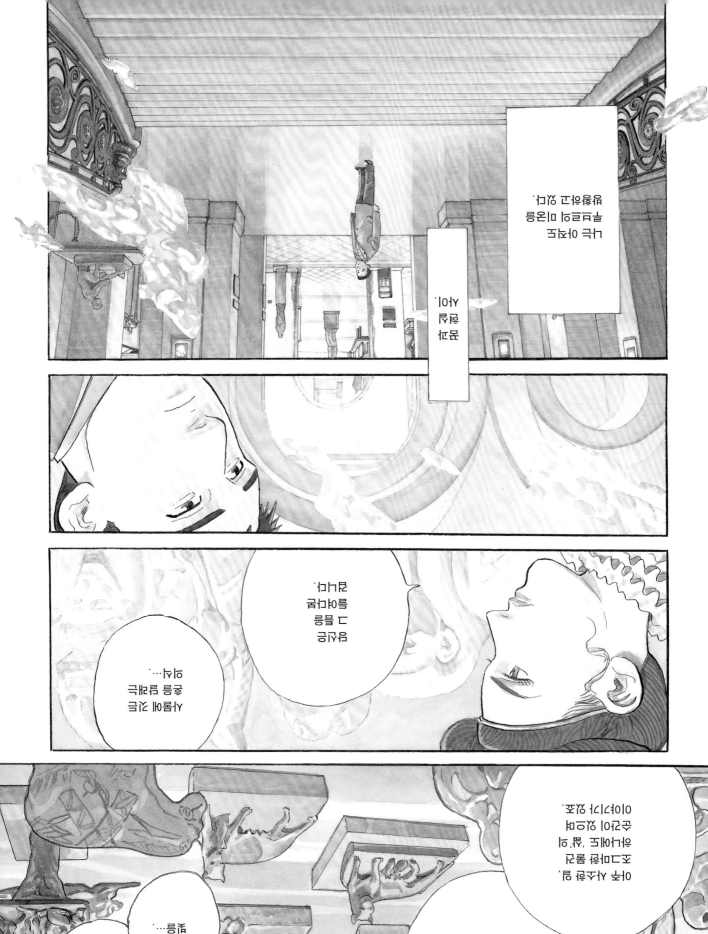

으….

그건 현실 속의
의식 영역이
불러일으킨
거예요.

바로
기억이죠.

이건 당신의
강한 의식
속에 남은
그림이에요.

아니요.

…역시

당신이….

아아….

아…

자…

잠깐만.

사라지지 마.

케이코….

밝은 빛을
향해….

살아야 해…
여보.

그래….

강하게….

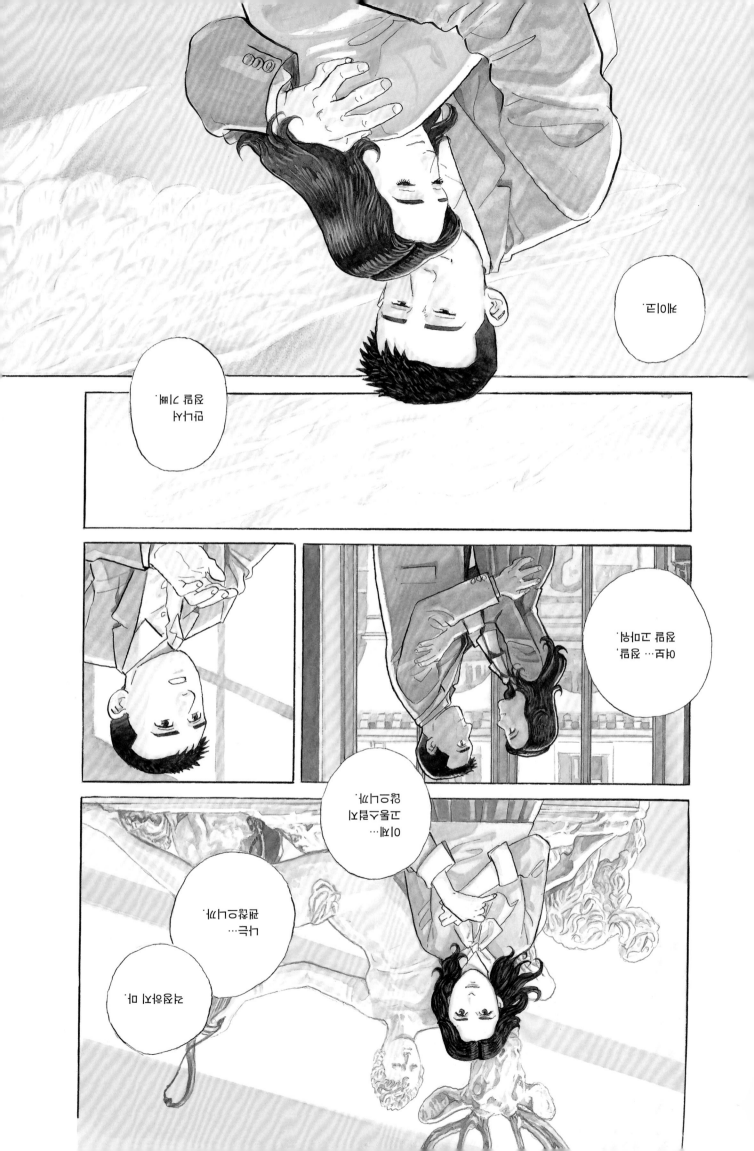

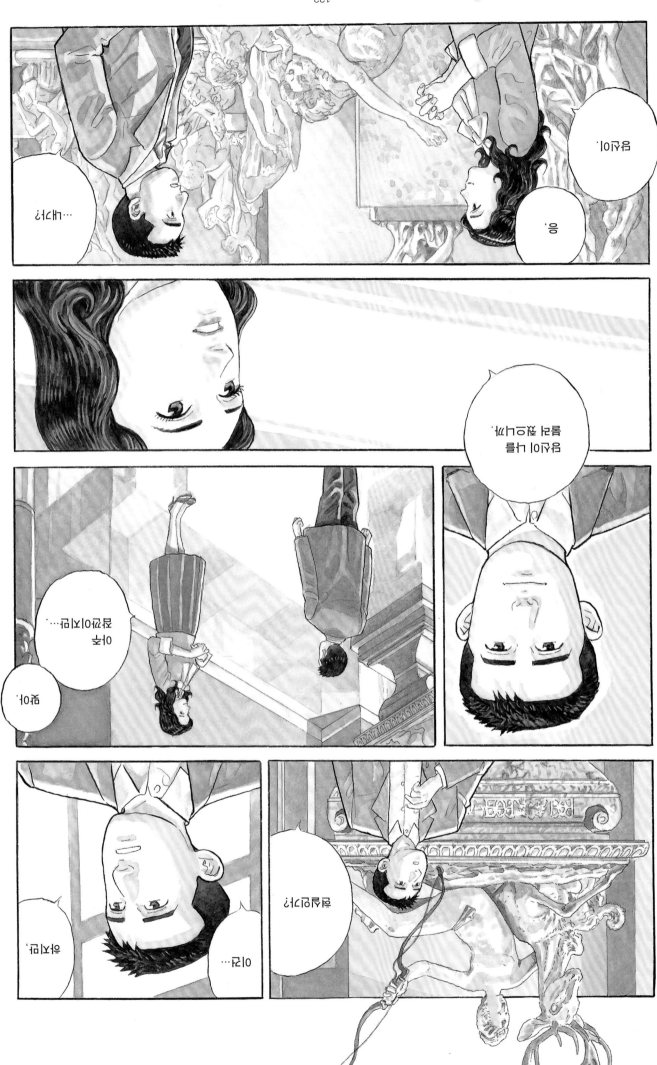

…어떻게 당신이

여기에…?

여보.

…마…말도 안 돼.

여기는…

어디지?

텅 비었네.

어….

저기서
올라왔으니까…

일층인
셈이군.

쉴리관의
고대 이집트
미술실인가….

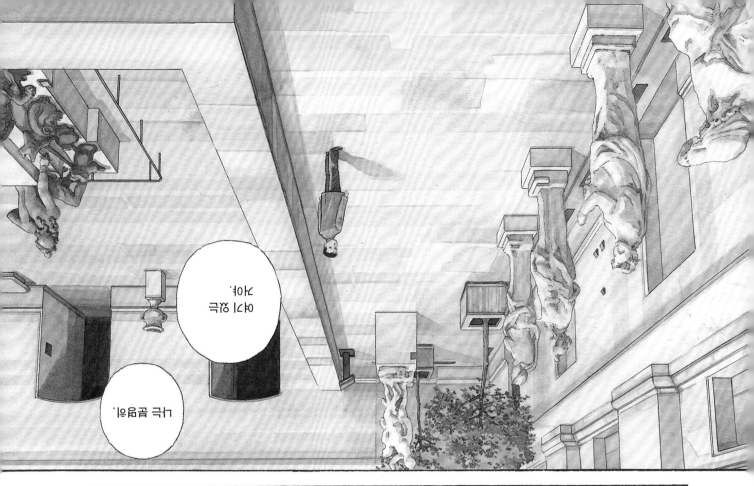

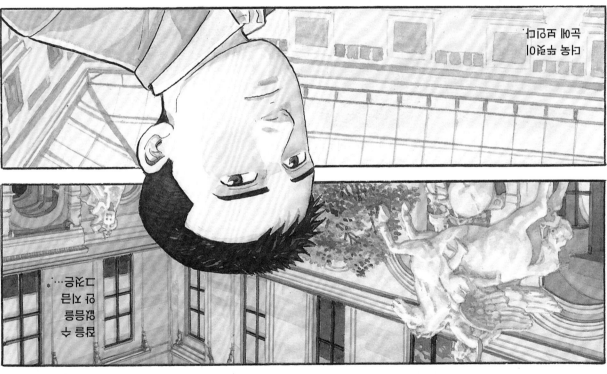

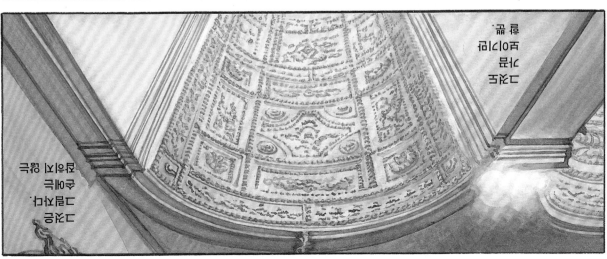

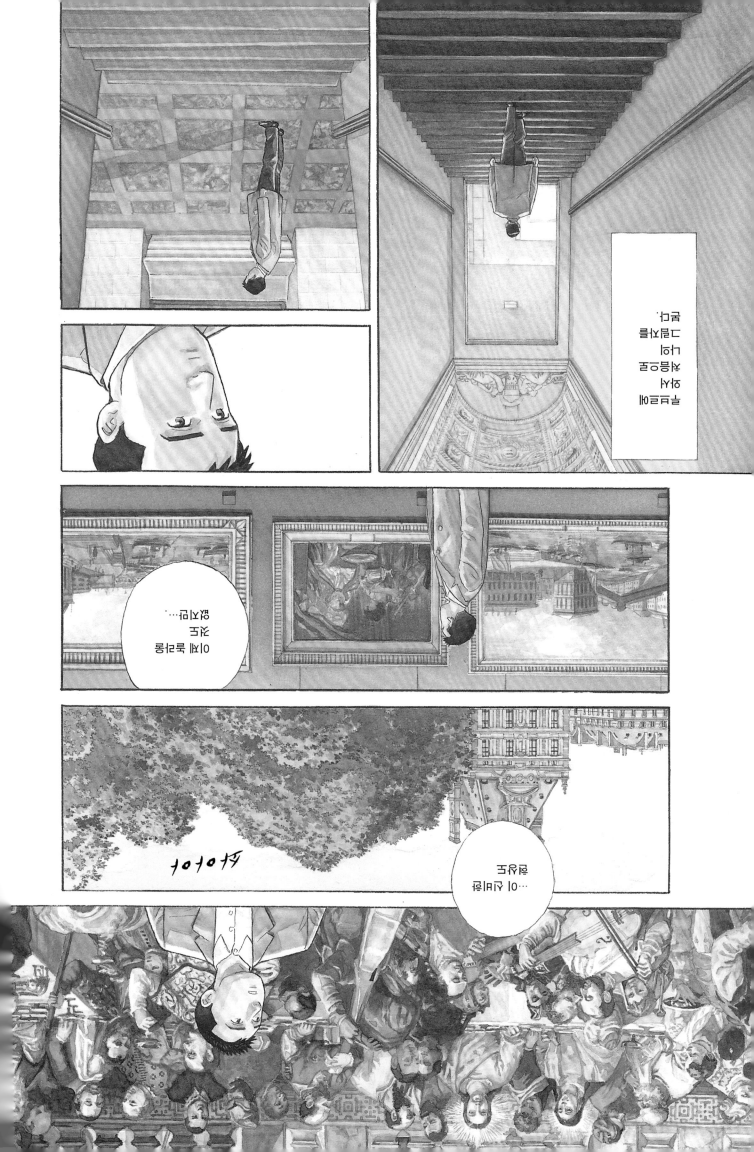

일본에서 오신 분이 계셔서

잠시 이야기를 좀 하느라고요.

한참 찾았습니다.

후미코 씨.

미안해요.

그만 갑시다.

생 미셸에서 사람들이 기다리겠어요.

어휴, 네.

사람을 다그치기는.

아….

그림 한 장 느긋하게 감상할 틈을 안 준다니까.

뭐하러 파리까지 왔나 모르겠네.

아니,

죄송하게 됐습니다. 이제 와서 취소할 수도 없고.

저…

부인께서는 혹시,

네?

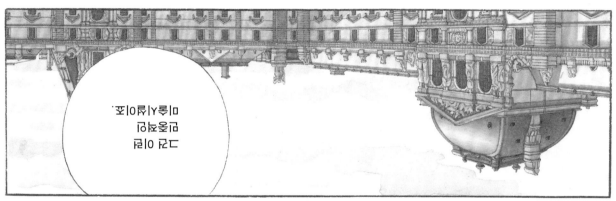
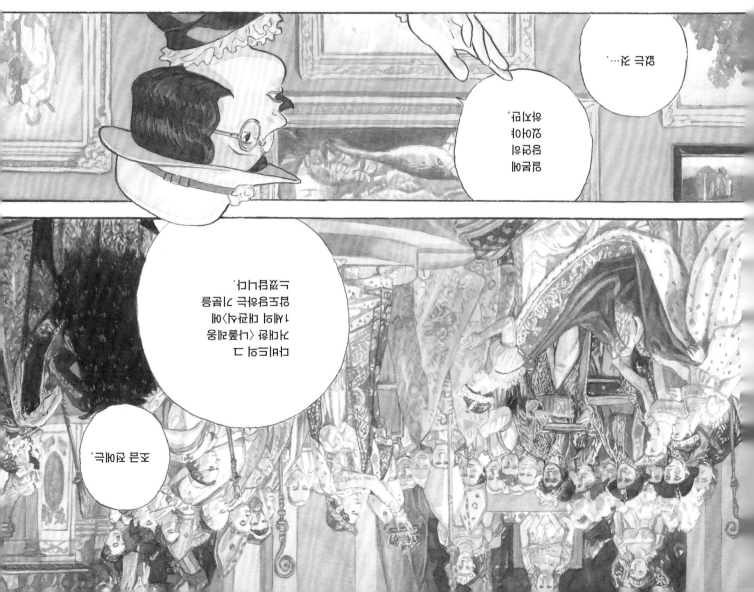

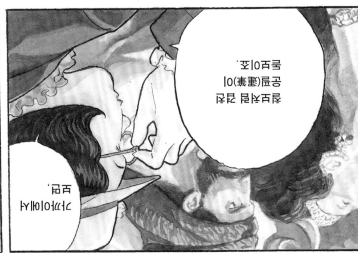
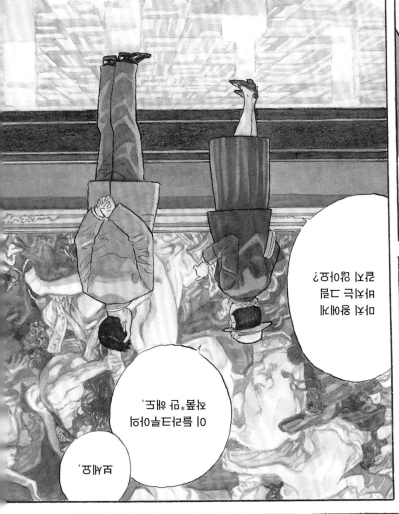

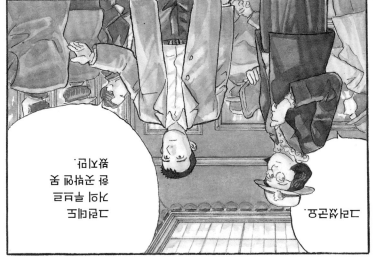
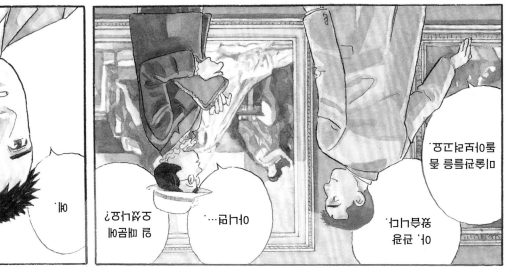

또,

길을
잃어버렸나….

왜 그러시죠?

…아….

일본에서 오신
분 맞죠?

어라….

또 어느새….

어…

어디
편찮으세요?

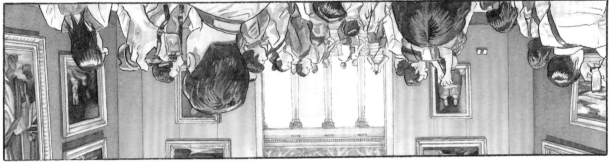
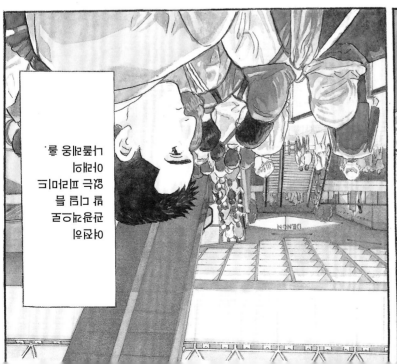

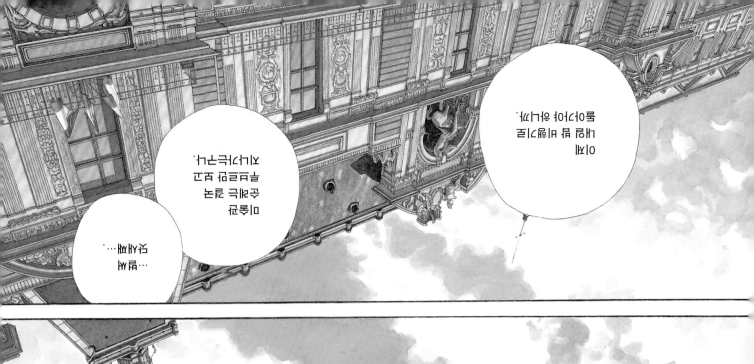

눈을 뜨면…
언제나
내가 어디에
있는지 알 수
없다.

파리에 오고
대체
며칠이나
지난 걸까.

날짜의
경계를
도무지
알 수가
없다.

하루하루
시간이 가는
감각이
흐릿해져 가는
것 같다.

에필로그

천 년의 궁전 여행자

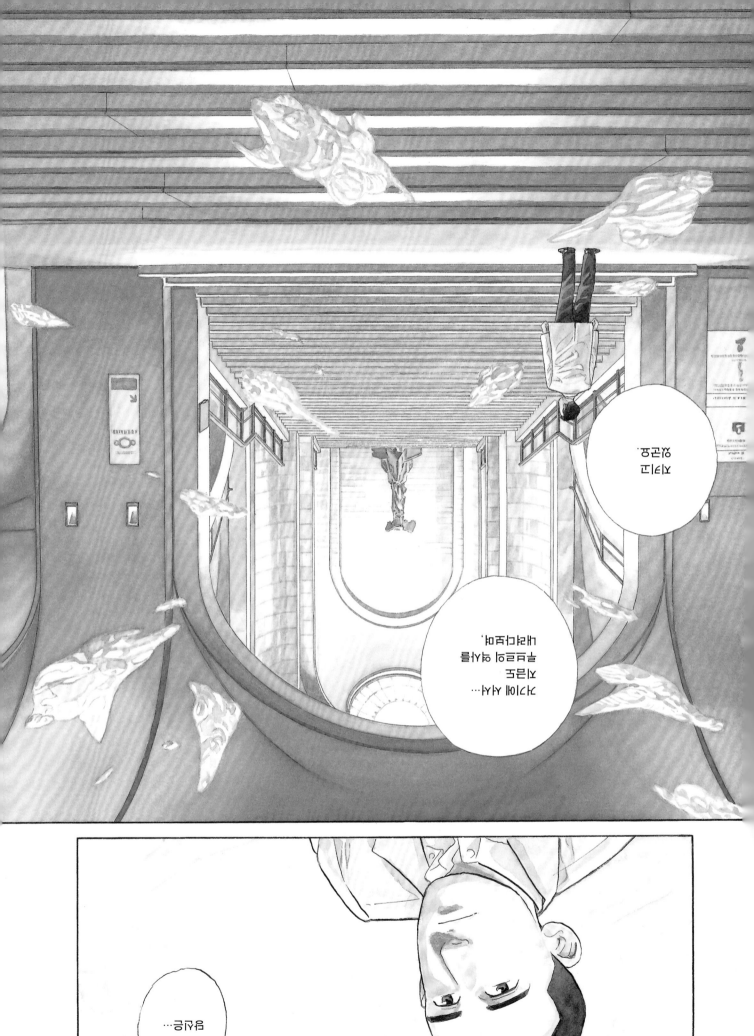

루브르의
수호자들….

고마워요….

사모트라케의
니케….

115

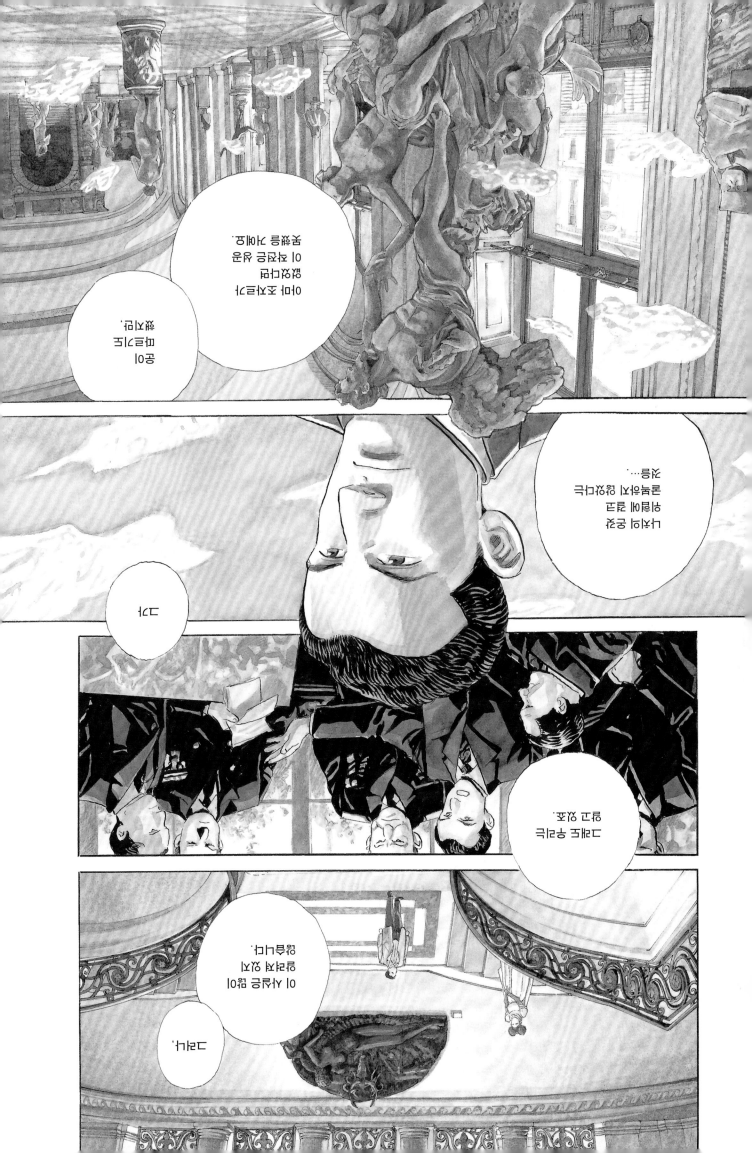

그래서
조자르는

미술품을
좀 더 서남쪽으로
옮기라고
지시했죠.

조자르의
세심하고도 용기 있고
신속한 결단이
많은 행운을
불러왔습니다.

나치 문화재
보호국* 책임자
볼프 메테르니히
백작의 마음마저
움직여,

협력을 얻는 데
성공했죠.

이렇게 해서,

루브르의 많은
미술품은 약탈을
면했던 거예요.

여기,

그대로
놓여졌죠.

그리고 약
오 개월 후,

독일은 서부로
진격하기 시작했고,
6월, 솜에
이르렀어요.

독일의
이 전격적인
작전에 패한,

프랑스 정부는
파리를
포기했습니다.

1939년
8월 28일에
제1반송대가
출발하고,

사 개월 후,

12월 28일
마지막 트럭이
루브르를
떠났어요.

옮길 수
있는 것은,

다섯 대에서
여덟 대의
트럭으로

너무 무거워서
운반할 수 없었던
몇몇 조각
작품들은,

이렇게…

서른일곱 개
팀의 수송대가
동원되어
옮겼죠.

극히
일부지만,

미처 옮기지
못한 그림은
지하에
남겨졌고,

덜컥

덜컥

그때
그의 결단.

그리고
용기가
없었다면,

나는 지금
저곳…

중앙 계단의
층계참 위에
서 있을 수
없었을 겁니다.

나는
조심스럽게
포장되어,

단 위에서
내려졌어요.

제 몸은

수천 개의
대리석 파편을
발굴해서
모으고,

오랜 시간 동안
그 조각들을
석고로 붙여서
복원되었어요.

숨을 죽이고
그 작업을
지켜보고
있었죠.

조금만 손을
잘못 놀려도,

산산이
부서지고
말죠.

그때
조자르는

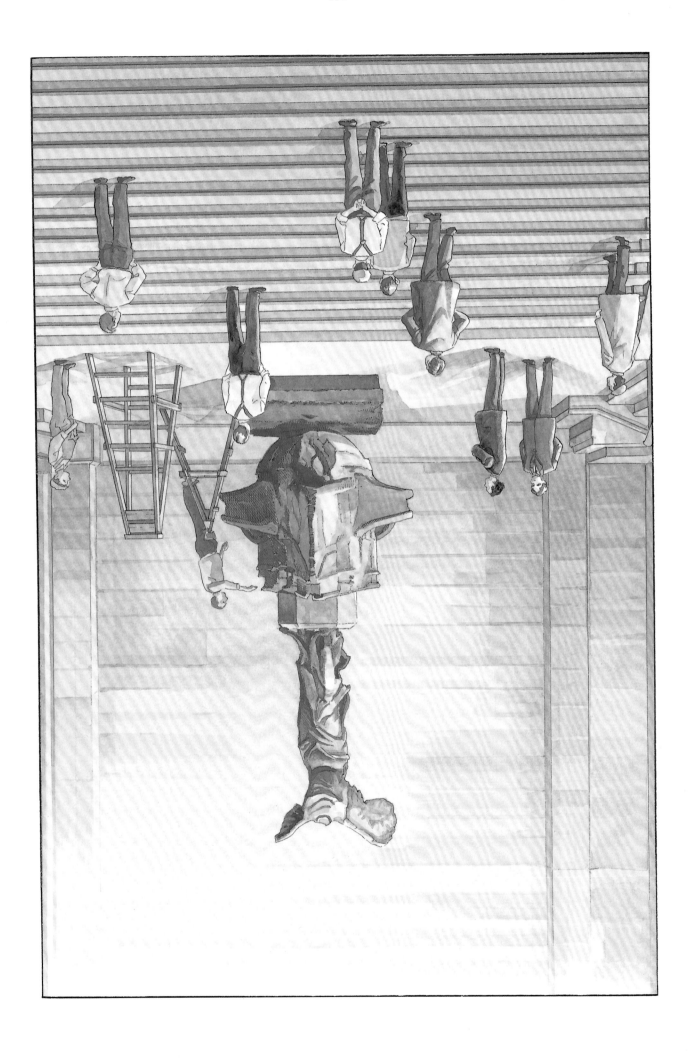

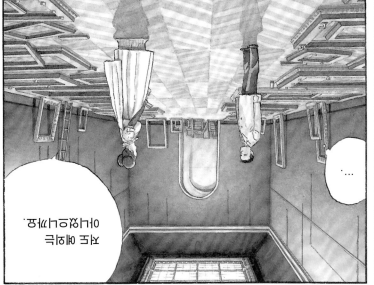

그 결과 〈메두사호의 뗏목〉은

목적지인 샹보르 성이 아닌,

베르사유 성으로 옮겨져 건물에 숨겼지요.

그리고 이 일을 교훈 삼아,

대형 회화를 수송할 때에는 가급적 전선이나 낮은 다리 밑은 피하도록,

신중하게 루트를 계획하고 운반하게 됐죠.

만약을 위해 전선 공사 기술자도 데려갔고요.

…나치로부터 루브르의 미술품을 지켜낸 배경에는…

파지직
파지직

서둘러!

불을 꺼!

그림을
지켜야 해!

어어!

뭐… 뭐야,
이건?!

뭘 꾸물거려!
이러다 불이
번지겠어!

다행히,

바로 달려온
기술자가

전선을
걷어내고
복구공사를
해서,

그림과
전기시설은
간신히
지켜냈어요.

반송팀의 일정은
순조로운 듯
보였지만,

베르사유 시청
앞에서 문제가
생겼습니다.

파직 파직

파직

파직

파직

아!

어어!

왜 그래?!

무슨
일이지?!

합선됐다!

캔버스가
전선에
걸렸어!

이런!

위험해!

당장 전기
기술자를
불러!

파지지직

파직

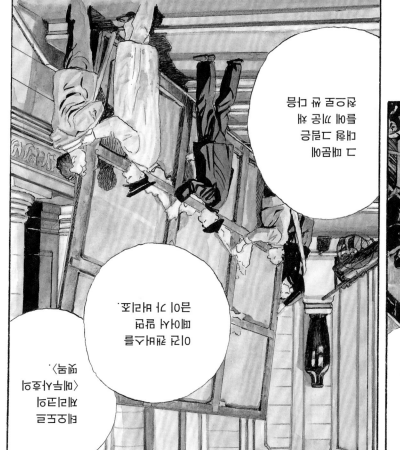
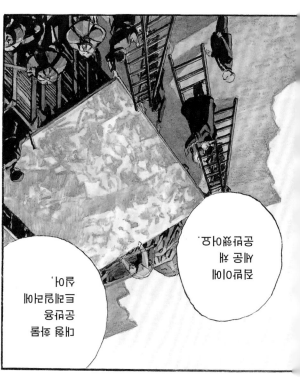
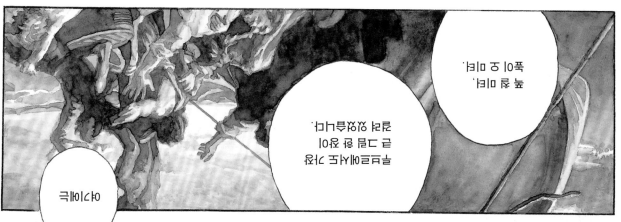
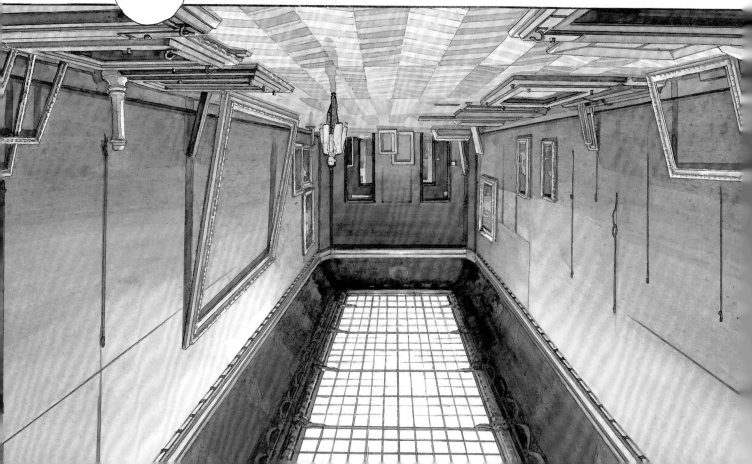

충격방지용
스프링이 달린
비상용 미술품
받침대에 놓였고,

〈모나리자〉는,

특수 제작한 이중
미루나무 상자에
포장되어,

받침대는 트럭
짐칸에 단단히
고정됐죠.

만약을
생각해서,

뒤에 트럭
한 대를
딸려 보내게.

승용차도
한 대.

끝까지 그림
옆에 앉아
있겠어!

〈모나리자〉는
내가
지키겠네!

…반장님.

너무
위험합니다.

원래는,

내가 조수석에 타고
따라가야 하지만
짐칸에 타겠네.

옮길 수 없는
작품들은

지하에
보관했지.

17세기
유화는 아주
예민하기
때문에

아주 신중하게,
그러나 신속하게
다루어야 했지.

그랑드 갤러리…
대회랑에는,

모든 회화가
떼어지고
빈 액자만
남았다네.

…참으로
쓸쓸한
광경이지.

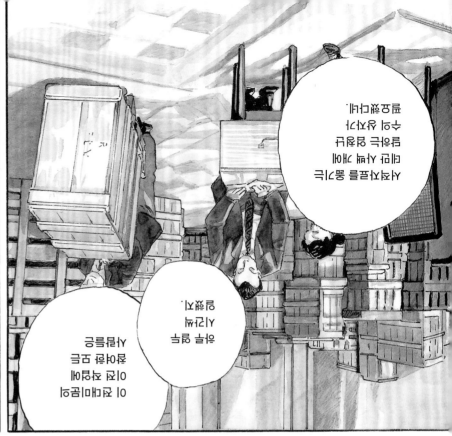

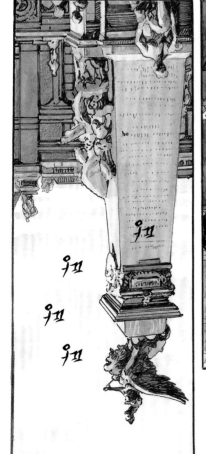
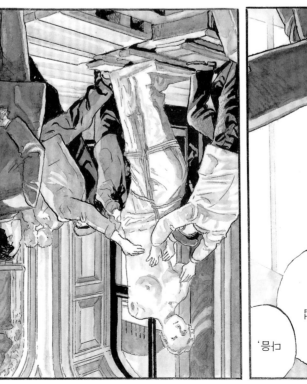
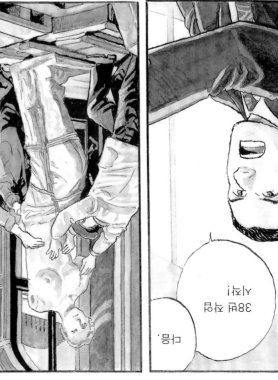

이미 전쟁은
피할 수 없는
상황까지
왔습니다!

우리는 즉시
행동을
개시해야
합니다.

나치가 이 나라를
공격할 것이
자명해진 이상,

분실될
위험이
큽니다.

귀중한
미술품이
약탈당하고,

시간이
얼마
없어요.

25일, 바로
오늘부터
포장작업을
시작합시다!

루브르에서 반송할
미술품 목록을
작성했습니다.

정말 가슴이
미어지는군.

참으로
한심하지
않나?

이 꼬락서니를
보게.

전쟁 시작
일주일 전,

루브르
박물관은 문을
닫았지.

독일군의
침공으로부터
미술품을 지키려는
작전이었다네.

물론 이 작전으로
수많은 미술품을
지킬 수 있었어.

그리 알려지지
않았지.

하지만 방대한
작품들을 포장하고
반송하는
작업이 얼마나
혹독했는지는,

프랑스 참모진은
문제의식이
결여되어 있었어.

그래서
아무 생각도
못한 거지.

에펠탑에
나치의 갈고리
십자가 펄럭인

6월 14일.

그들은 너무나
무지해서
문제가 없는
줄로만 알고
있었지.

끔찍한
일이야.

1944년
7월 31일,

참전 중에
정찰기에
탑승.

지중해
상공에서
행방불명됐죠.

....

저 사람은
작가
생텍쥐페리예요.

설마

그럴 수가….

네.

제이차 세계대전 중이란 말입니까?

그렇다면….

어리석기는….

…기가 막혀서, 원.

….

프랑스는 고작 삼십팔 일 만에,

천 년 동안 쌓아 올린 역사를 무너뜨렸어.

그런데도 누구 하나 그걸 이해 못하고 있지.

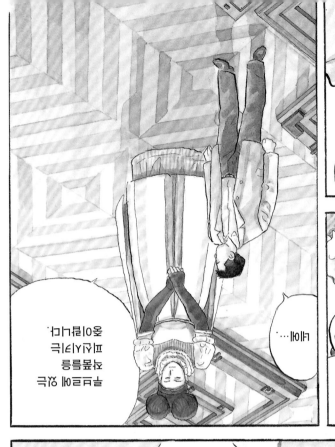

…예.

루브르에
잘 오셨습니다.

니케.

…사모트라케의

그럼
갈까요?

와아

음….

근처에 오르세 미술관이 있으니 거기나 가 볼까.

어….

화요일

그날 루브르 박물관은 휴관일이었다.

어떻게 하지….

그러고 보니 평소보다 관광객이 적다 싶기는 했지만.

제4화

1939년 파리

어쩌면… 나는
지금도 호텔 침대
속에서 고열에
시달리며 꿈을
꾸고 있는지도
모른다.

나는 왜
이런 곳을
헤매고
있을까….

기다리는
사람…?

….

당신이
기다리는
사람도…
여기로 오겠죠.

언젠가,

아….

글쎄,

어떻게 된 걸까요.

오베르에서의 신비한 체험은.

역시 당신이 한 거군요.

예?

내가…?

나를 끌어들였다고 볼 수도 있으니까요.

오히려 당신이,

꿈과 현실의 틈….이곳은 영혼이 모이는 장소니까요.

그럴지도 모르죠.

그럼 제가 아직 꿈을 꾸고 있다는 겁니까?

다음 날

루브르 박물관
삼층 프랑스
회화 전시실.

완만한
구름의
흐름을
이루어내는
빛이.

수면에
반사되어
반짝인다.

…뭐지?

나무들이
불균형해
보이기도
하지만,

잔잔한
늪에…

당신을
만나서
기뻤어요.

사방이
탁 트인
조용한
곳이었다.

고즈넉한 숲
느릿하게 흐르는 시내
그 중의 물방울 하나.

우리가 왔던 곳은,
이 대지가 아닌가.

나는 반 고흐와 그의 동생 테오가 잠든 묘지를 찾기로 했다.

파리로 가는 열차가 오려면 조금 시간이 있었다.

광대하게 펼쳐진 아름다운 밭

초원 한가운데의,

도비니가 딸을 위해 직접 인테리어를 했다는 방이군.

어,

아무도 없나?

아

아틀리에는….

이쪽인가?

역시

가족을 사랑하는 도비니의 마음이 느껴지는 것 같아.

이거 굉장한데!

와아

…여기는,

도비니 미술관?

돌아왔구나.

…어떻게든,

좀 더
이런저런
이야기를
하고
싶었는데.

으,
아쉽네.

…고흐는,

아아….

자살만은
하지 말라고
말리고
싶었지만….

어디로
가 버린
거지?

77

웅어

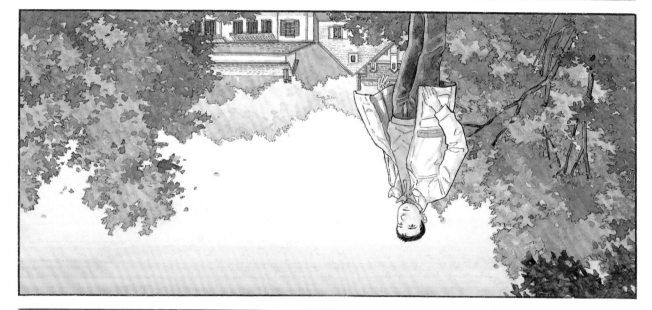

…야아아아아아아옹

…야아아앗

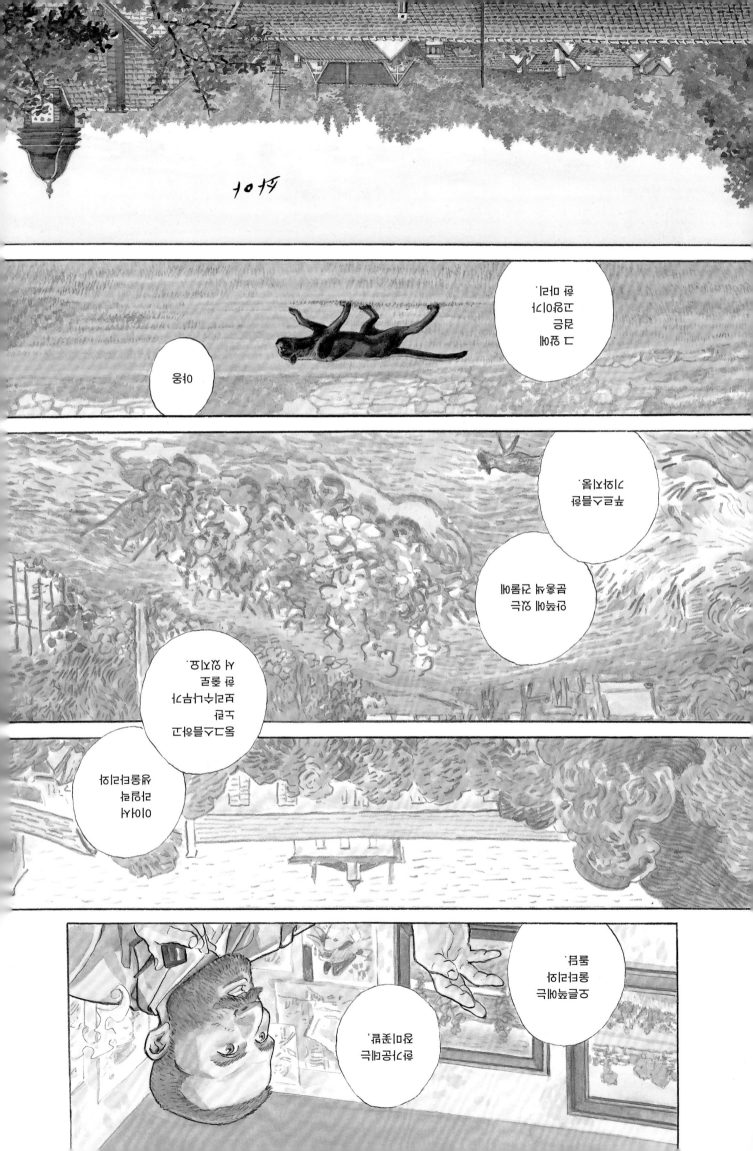

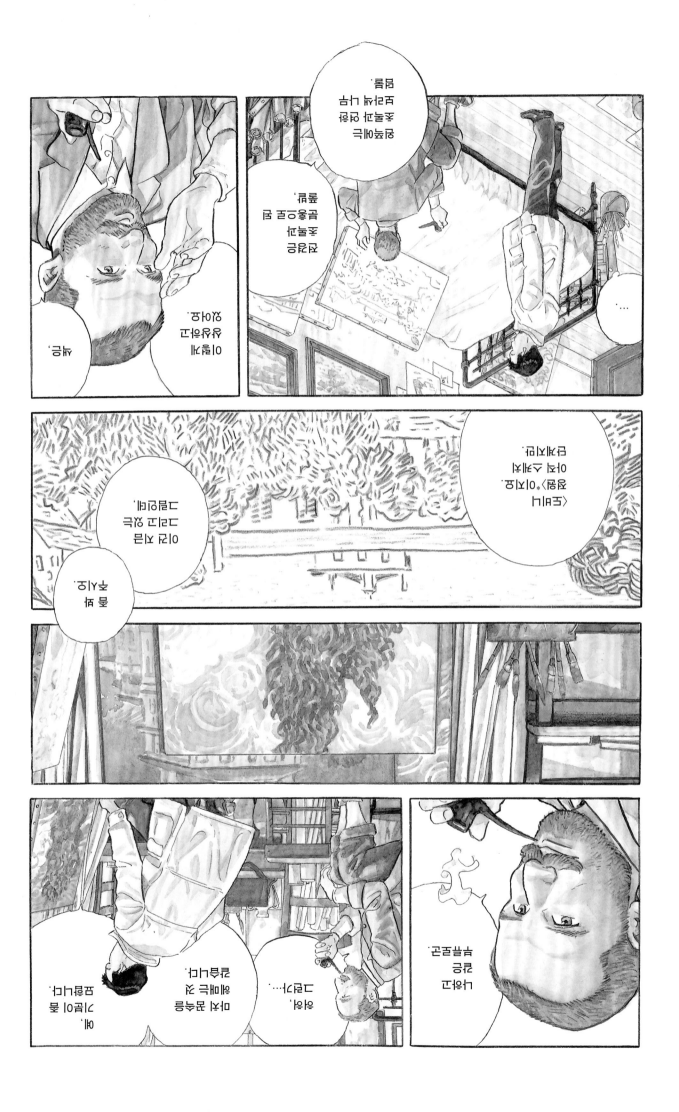

여기 온 후로,

이러구러 일흔 점 정도 그렸으려나?

믿어지지 않아….

괴, 굉장해….

와아….

굉장해….

댁도 무슨 신경증이 있나 보구려.

하하하

눈앞이 아찔해지네.

뻐끔 뻐끔

이렇게 진짜를 눈앞에서 보다니….

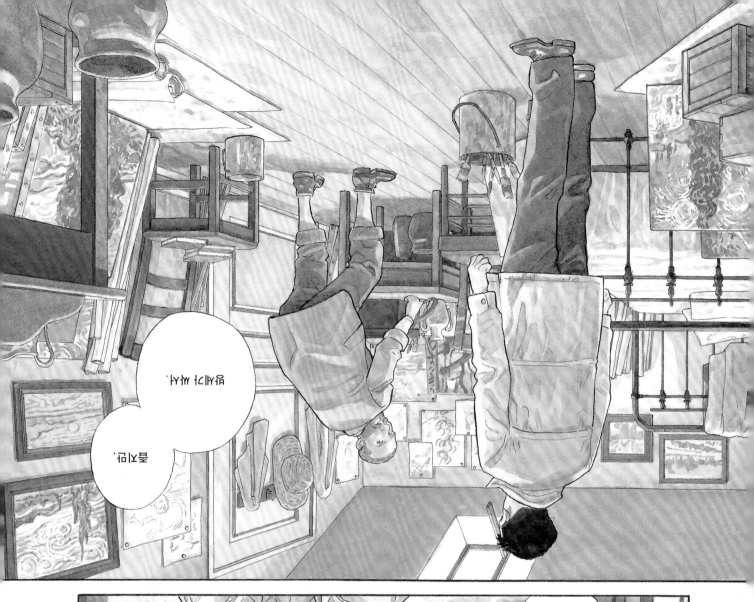

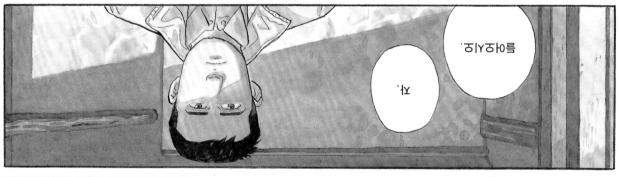

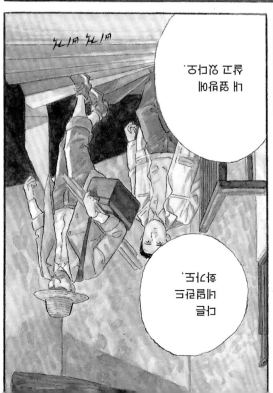

예,

괜찮습니다.

아….

…어

괜찮소?

안색이
안 좋은데.

자, 여기요.

저 시청
건물을 보면,

내 고향이
떠오르곤
한다오.

이 레스토랑
이층.

아름다운
우키요에
(浮世絵)*의
나라지.

자포네….

아니요,

자포네
(일본인)입니다.

호쿠사이,
히로시게,
에이센.

오호!!

내 집에도
몇 점 있지.

예.

아…

저….

일본에
대해.

이야기
좀 해
주시겠소?

….

그럼,

갑시다.

아,

실례.

광

여기 오길 잘했어.

한 삼십여 년 전의 일이지만,

화가 도비니*가 이 마을에 터를 잡은 후로,

수많은 화가들이 여기로 모여들었지요.

아무튼 어딜 봐도 그대로 그림일 만큼 아름다운 마을이니까.

혹시,

바쁘지 않다면 내 집에 가서 그림이라도 보시려오?

그런데 당신은,

이런 시골까지 뭐하러 온 거요?

시누아 (중국인)인가?

어….

그래도 될까요?

물론,

상관없소.

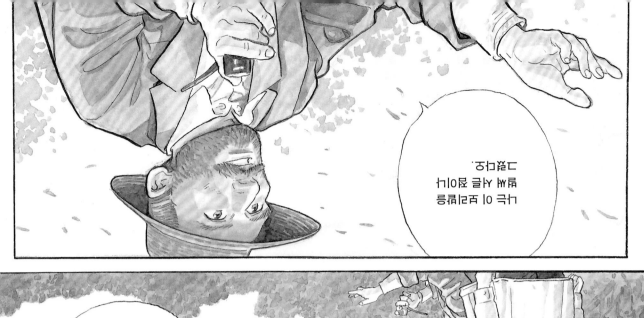

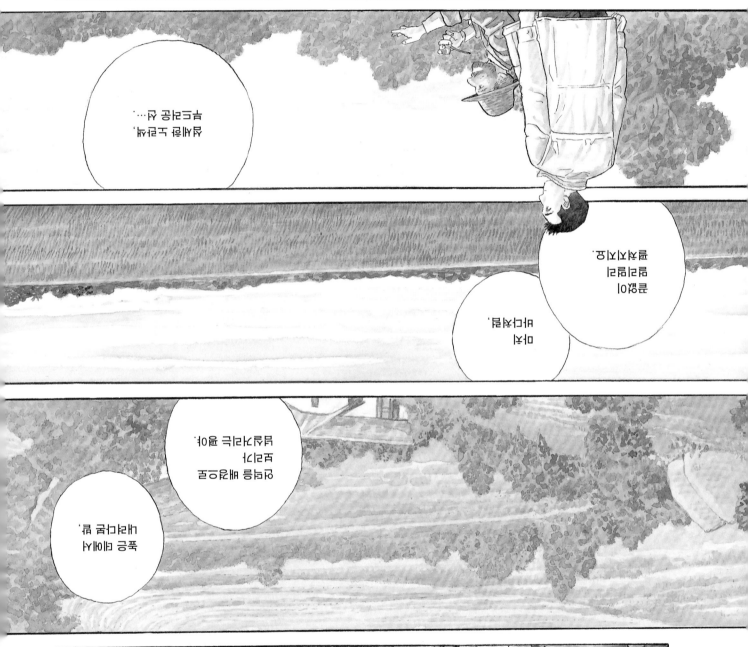

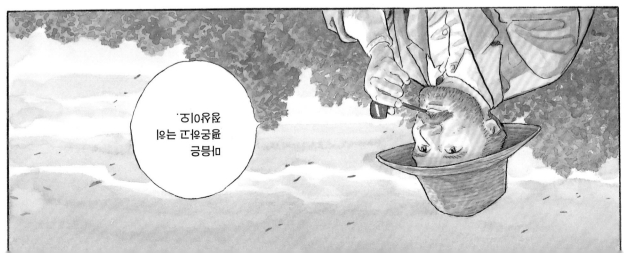

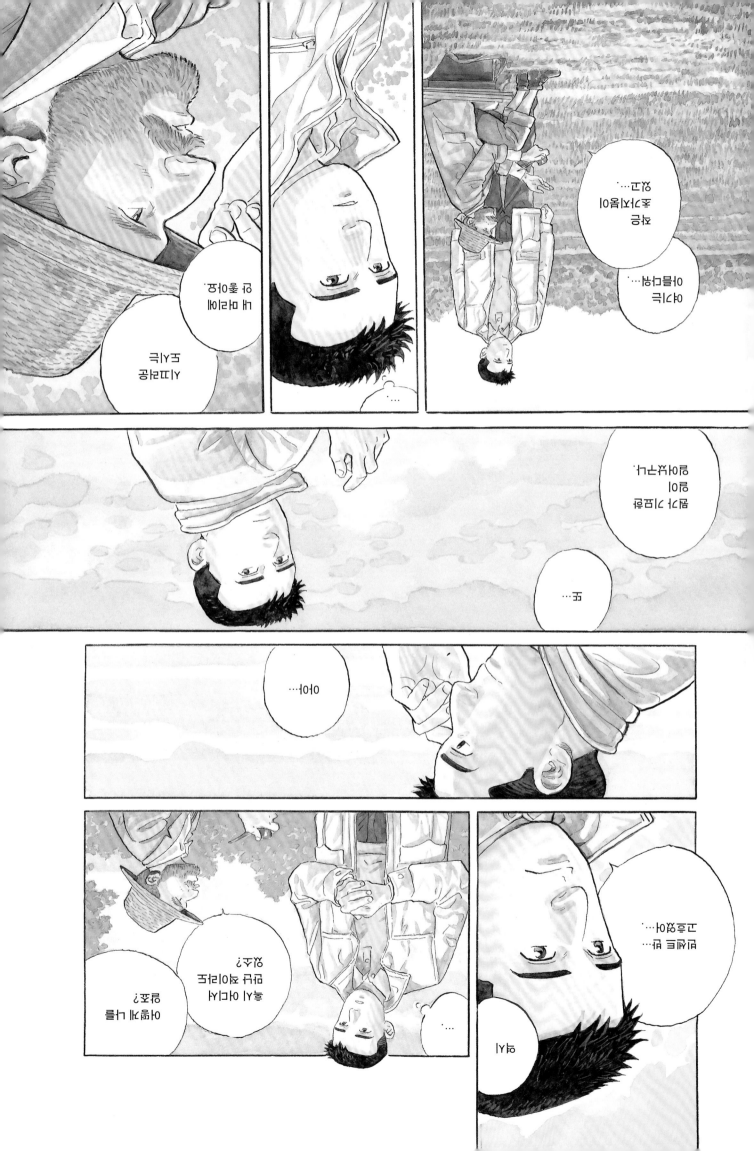

아

여어.

보,

봉주르.

아니,
상관없소.

아,

죄송합니다.
방해가
됐나요?

여기는
사람이 잘
안 찾아오는
곳인데.

저…
실례지만
혹시

화가인…
반 고흐
아니신지…?

응?

….

안 그래도
혼자 따분하던
참이라서.

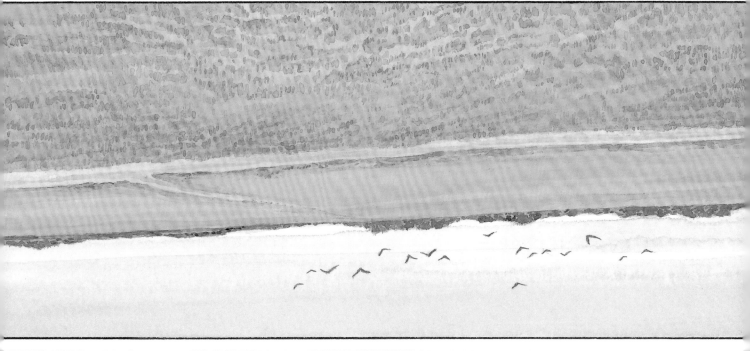

거기서 교회 뒤쪽의 골목을 빠져나가 비탈길을 오르면….

솨아

…여기는

프랑스를
잘 아는 친구가
시간이 나면
꼭 한 번
찾아가 보라며
추천해 준
마을이었다.

고흐가 그렸을
법한 풍경이
여기저기에
남아 있다.

이게,

오베르
교회구나.

와아

생각보다

관광객이
적네.

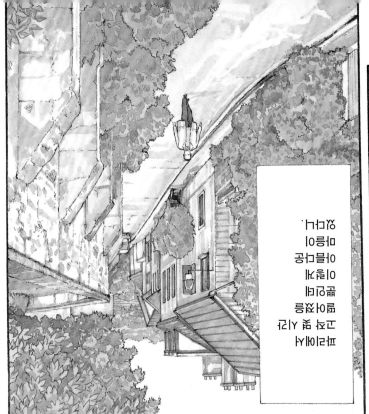

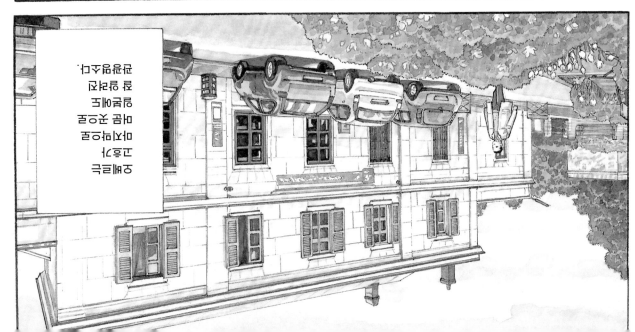

일요일

파아아아아

그날 나는
파리를
떠났다.

일주일에
한 번,
휴일에만
왕복 임시
특급열차가
다닌다.

파리에서
북서쪽으로
이십 마일
떨어진 오베르
쉬르 우아즈로
향한다.

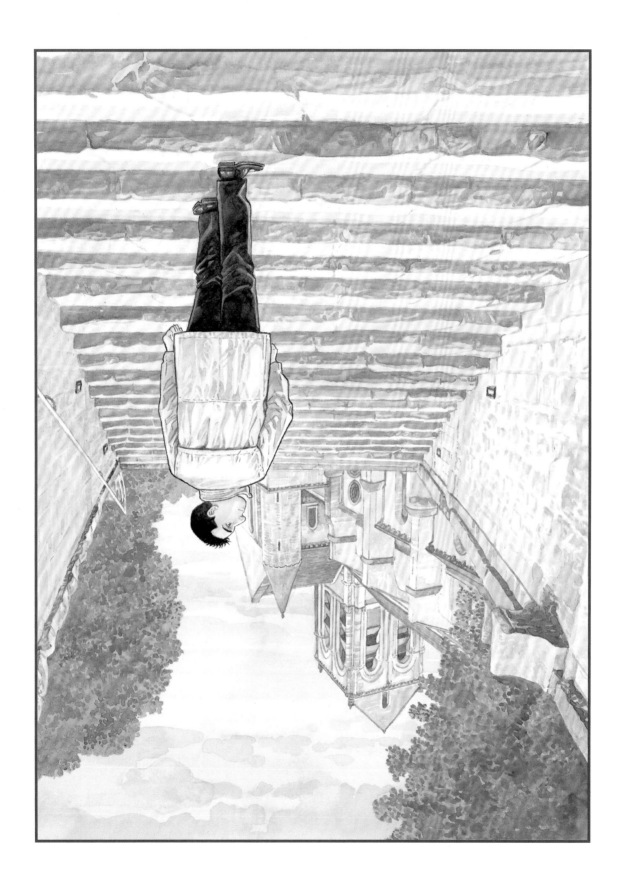

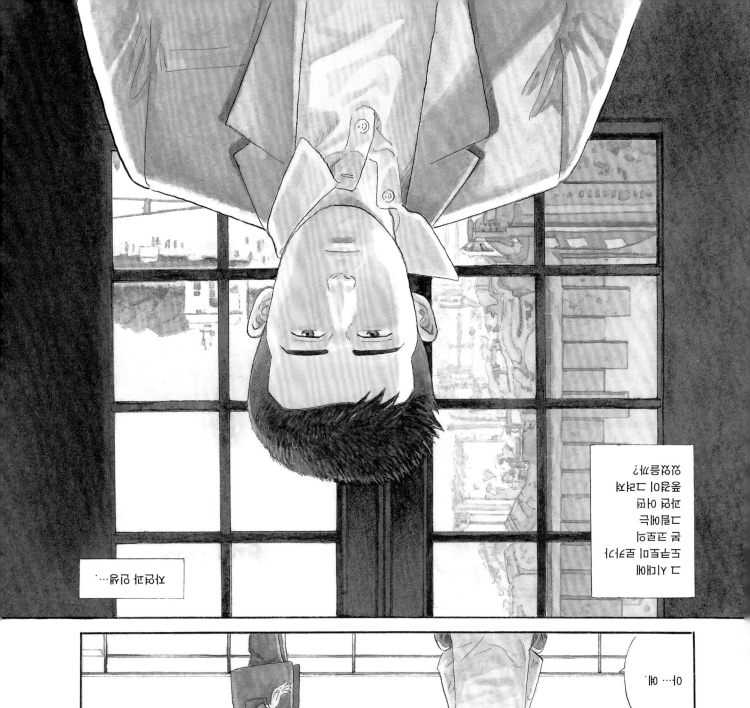
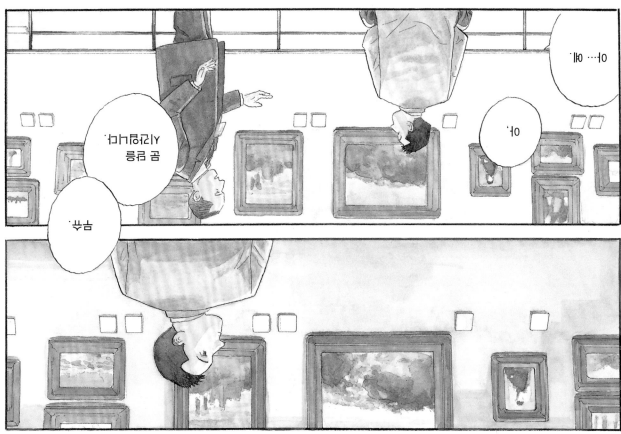

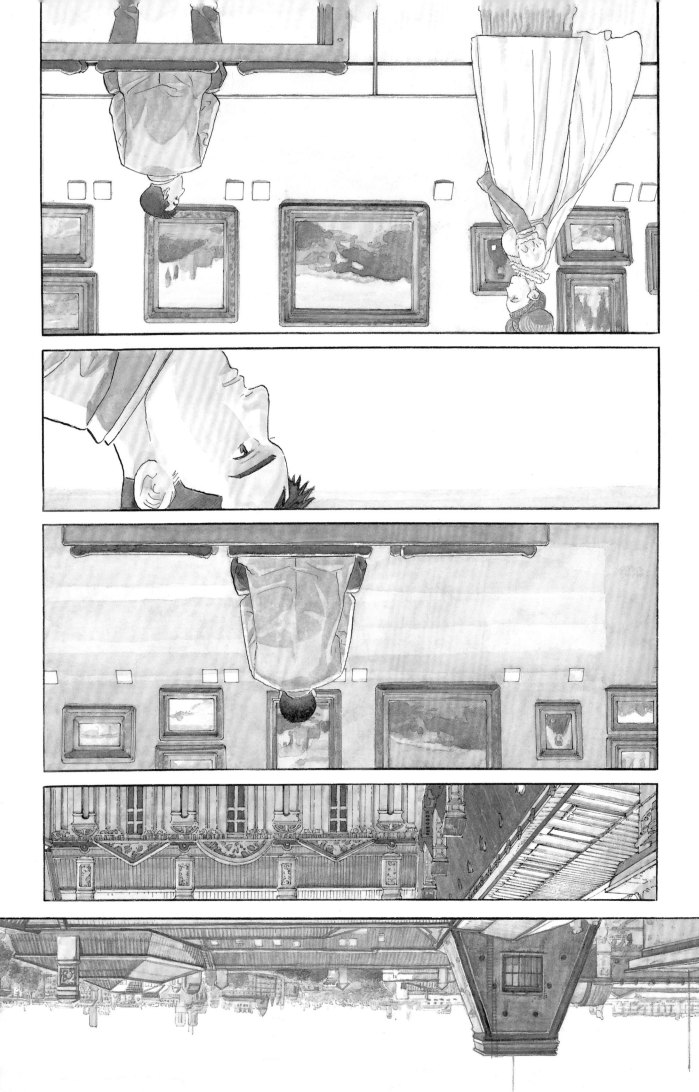

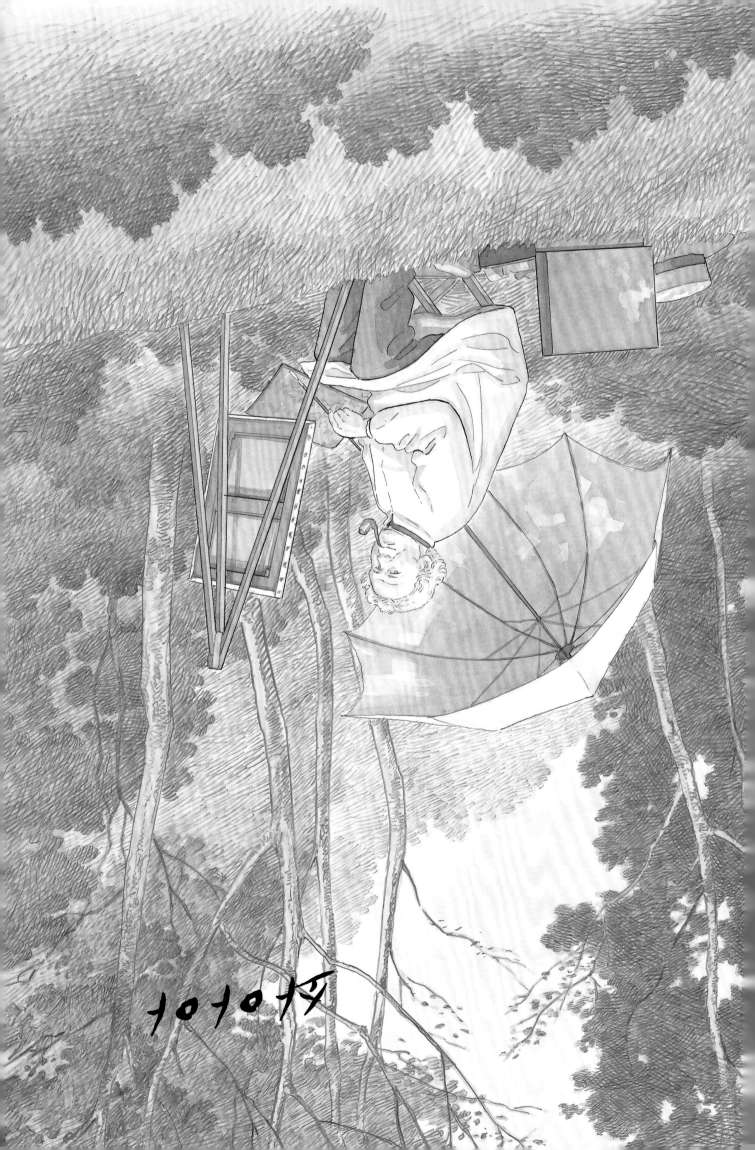

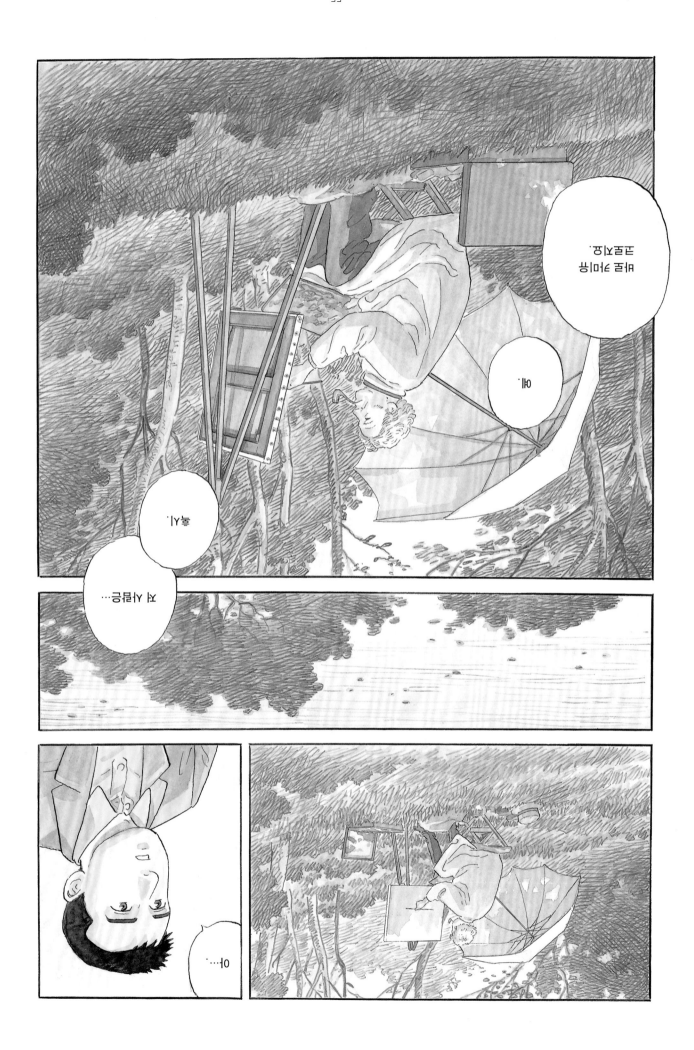

자연 속에,

자연을 넘어선 아름다움의 질서가 있음을 파악해야 하오.

소묘는 화가에게 아주 중요한 일이지요.

싸아

소묘가 없으면,

회화는 이루어질 수 없소.

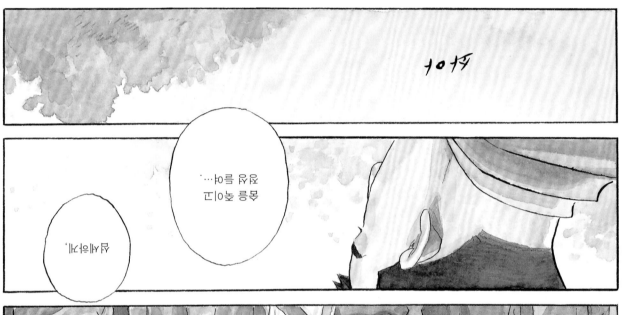
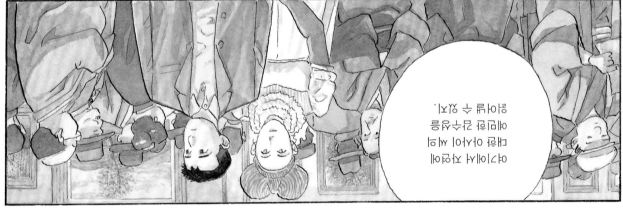
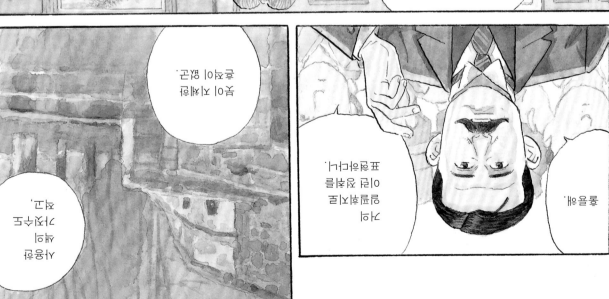

대단한 성황이네요.

다이헤이요 화회(太平洋畵會)* 제6회 전시회.

특별 전시, 아사이 주의 유작 서양화 전람회예요.

저 사람은 작가 나쓰메 소세키죠.

학생들에게 뭔가 이야기를 하는군요.

이 작품은 한결 더 은은한 정서가 감도는군.

하나같이 엷은 색조만으로 수채를 했어.

이런 것을 두고 '신운표묘 (神韻縹渺)* 라고 할까?

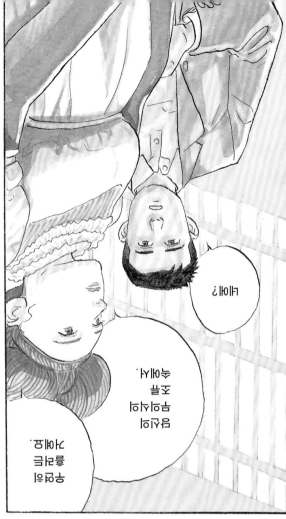
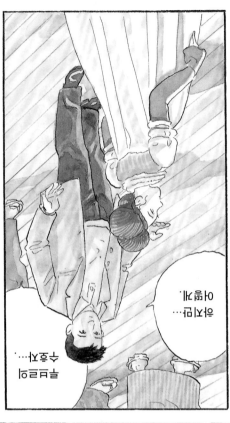

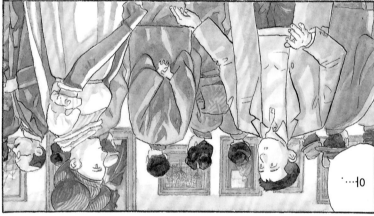

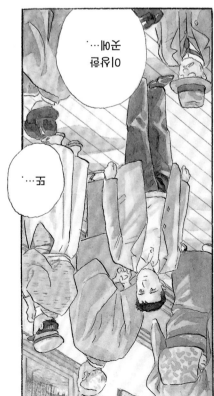

아시겠소?

아사이 씨의
수채화는 일반적인
수채화라 생각하고
보면 안 되오.

실물을 본다
생각하지
말고.

아사이 씨의
고상한 기품을
엿본다는
기분으로….

풍정(風情),

이 색조와
형태,

변화하는
빛….

이러한
시적 표현이
가능했다면
일본의
서양화도….

사락

사락

아….

이 작품은 다 빈치의 〈모나리자〉와 견줄 만한 걸작이라고

나는 생각한다오.

〈진주 장식을 한 여인〉이군요.

"더욱이 이 시대에 그만큼 뛰어난 인물화를 그려낸 화가를 나는 알지 못한다."

"코로는 나무 한 그루 한 그루를 헌신과 애정으로 그렸는데 인물 역시 그러했다."

아사이 주.

…실례지만,

선생님 존함이…?

예,

아사이*라고 합니다.

에드가 드가* 역시 평했지요.

그렇게

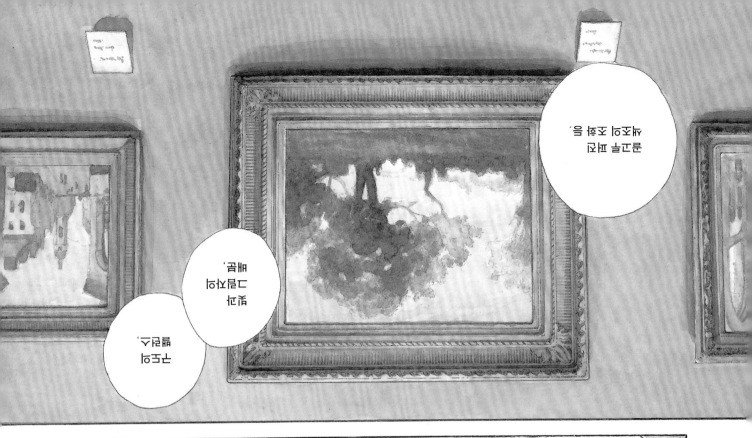

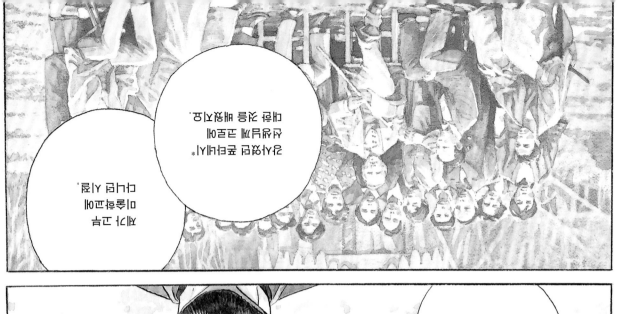

그러면…

선생님은 화가신가요?

아름다운 수행이라 할 수 있지요.

이것 역시,

본고장에서 서양화를 수련하고 있으니

….

나날이 압도당하기만 하는군요.

하하하

불혹을 훌쩍 넘긴 나이에 유학을 와서,

…설마

여기는…

뭔가 이상한데….

시대가… 다른 건가?

사락

사락 사락

사락

어쩐지….

뭔가 무척
친숙한 느낌이
드는걸.

살랑살랑

반짝반짝

잎새 사이로
새어든 빛이
흔들리면서….

쏴아

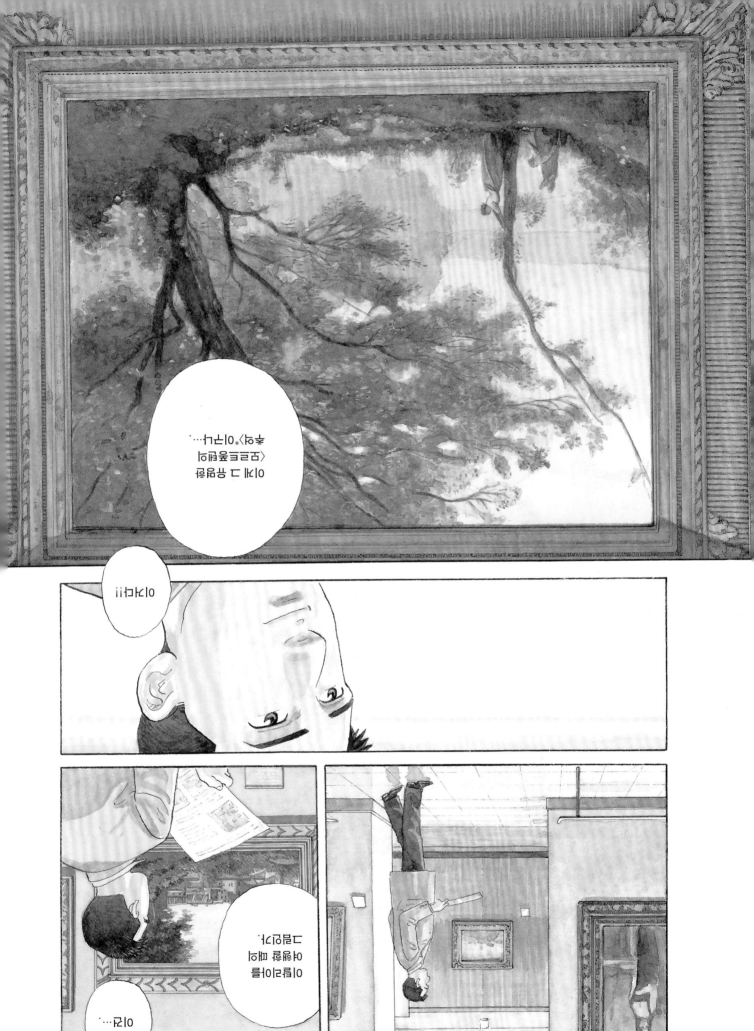

로카가 그토록
열렬히 찬양하고,
그의 인생관에
지대한 영향을
끼친 코로의
회화는….

아

장 바티스트
카미유
코로….
이거구나.

생각보다,

전시된
작품 수가
꽤 많은데?

제1회 메이지
미술회에
처음으로
소개되기는
했지만,

메이지
22년(1889)
코로의 풍경화
한 점이,

코로의 예술세계가
일본에서 평가받기
시작한 것은
메이지 30년대에
들어서였다.

그것은
과연 어떤
작품이었을까?

그 이전인
메이지
26년(1893)
제5회 메이지
미술회에
코로의 작품이
쿠르베,
시슬레와 함께
전시되었다고
한다.

이건
라 투르.

여기는…

17세기
프랑스
회화구나.

음….

너무
넓은데.

제라르.

그럼
이 부근인가…?

들라크루아.

나는 쉴리관 삼층에 있는 프랑스 회화 전시실로 향했다.

아….

역시 오늘도 북새통이구나.

보자….

프랑스 회화,

19세기는….

되도록 사람이 많은 관광 코스를 피해 빠져나갔다.

문득,

대학 시절에 읽은 메이지 시대의 문인 도쿠토미 로카*의 『자연과 인생』이라는 수필집에 있던,

「풍경화가 코로」라는 논문의 한 구절이 떠올랐다.

카미유 코로….

특히

어디서, 언제 그리고 어떻게 코로의 그림을 발견했을까?

로카는 대체 어떤 자료를 바탕으로 그 글을 썼을까?

現世紀の初は、佛國美術の一段落なりき。似而非なるクラシ
の書は
自然と人生
く、恰
より
ぬ。諸氏

に縛り去られて、畫家の天地頓に廣大となれ
の名と共に殆んど記臆
の刺戟により、
更

나는 진심으로 고요*이
그림을 사랑하며
그 그림 안에 담겨있
사랑한다.

가장 지루하고
시간 중요하지가
될 수 있었다.

그 안에서
차이들 그리고 그
충실했 그대에

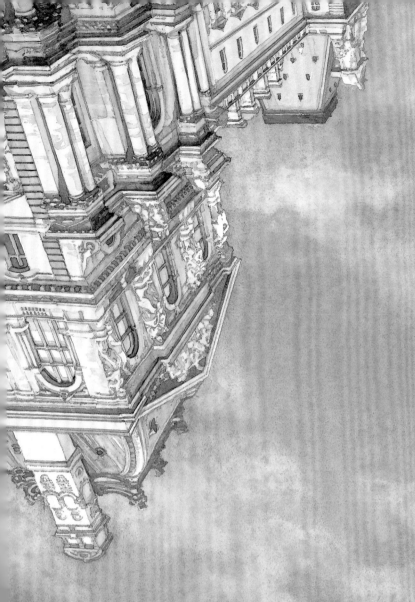

두번째로 찾아간
루브르.

머리가
멍하다.

그 기묘한
체험은
도대체
뭐였을까
생각하며,
하늘을
올려다본다.

아직도 내
머릿속은
어제
그대로다.

제2화

코로의 숲

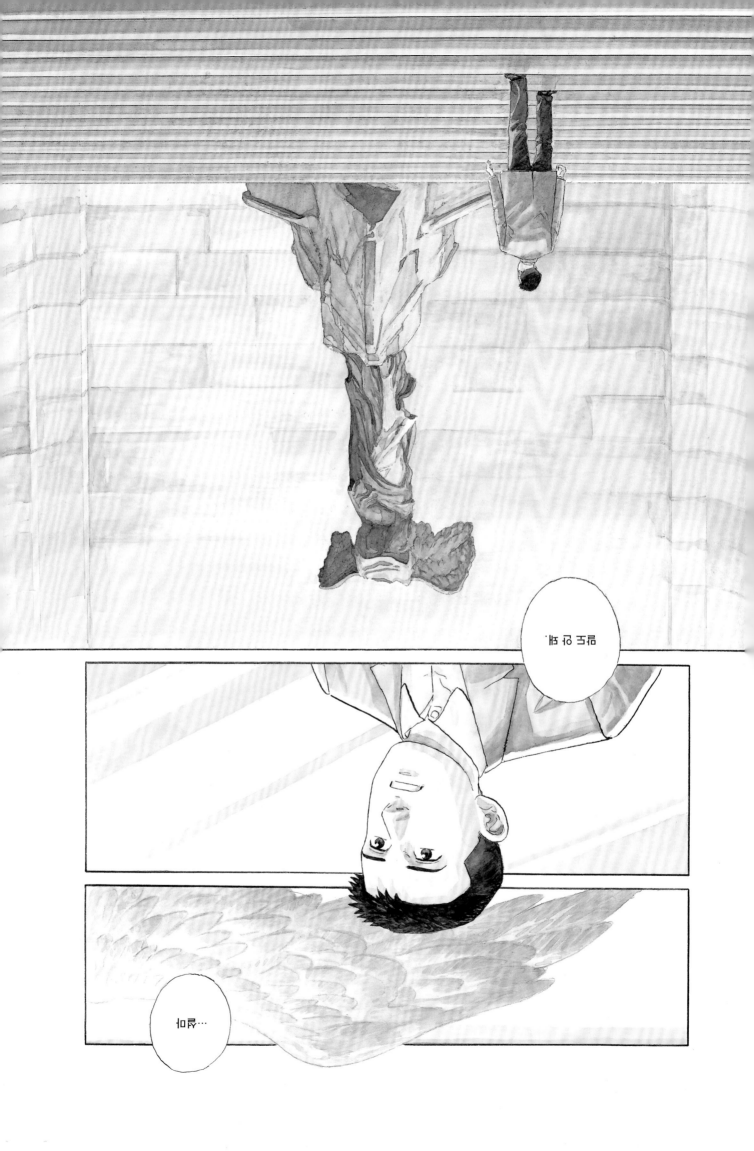

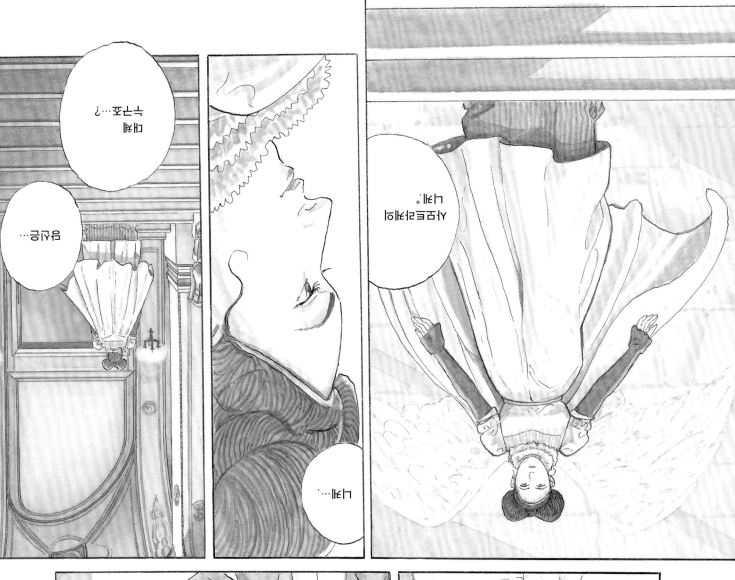

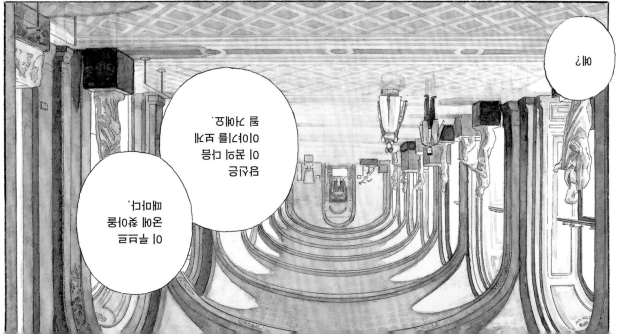

휘우우우우우

루브르
궁은

꿈의 미궁,

꿈과 현실의
틈에
있습니다.

어….

이건,

루브르의
공기조절
설비랍니다.

하지만…
어떻게
내가….

놀라워.

….

〈모나리자〉의 미소.

아,

이게 바로

하지만…

평소에는…

웅성웅성

이런 식이죠.

으아!

아니….

하지만…

…그래도 선뜻,

믿기지 않는데요.

어디로 가는 겁니까?

당신들이,

가장 보고 싶어하는 곳으로요.

잠깐만 기다리세요.

아,

잠깐만요.

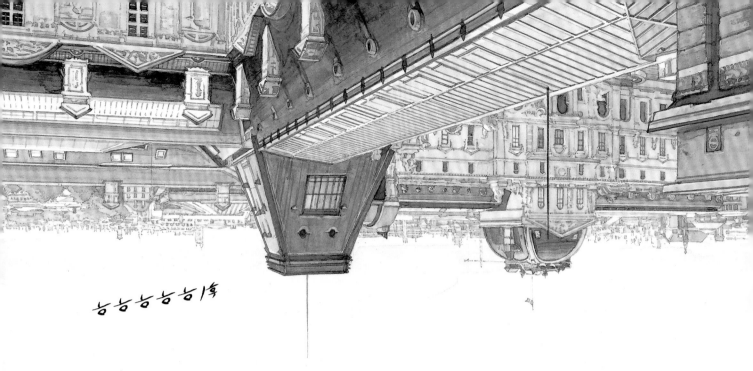

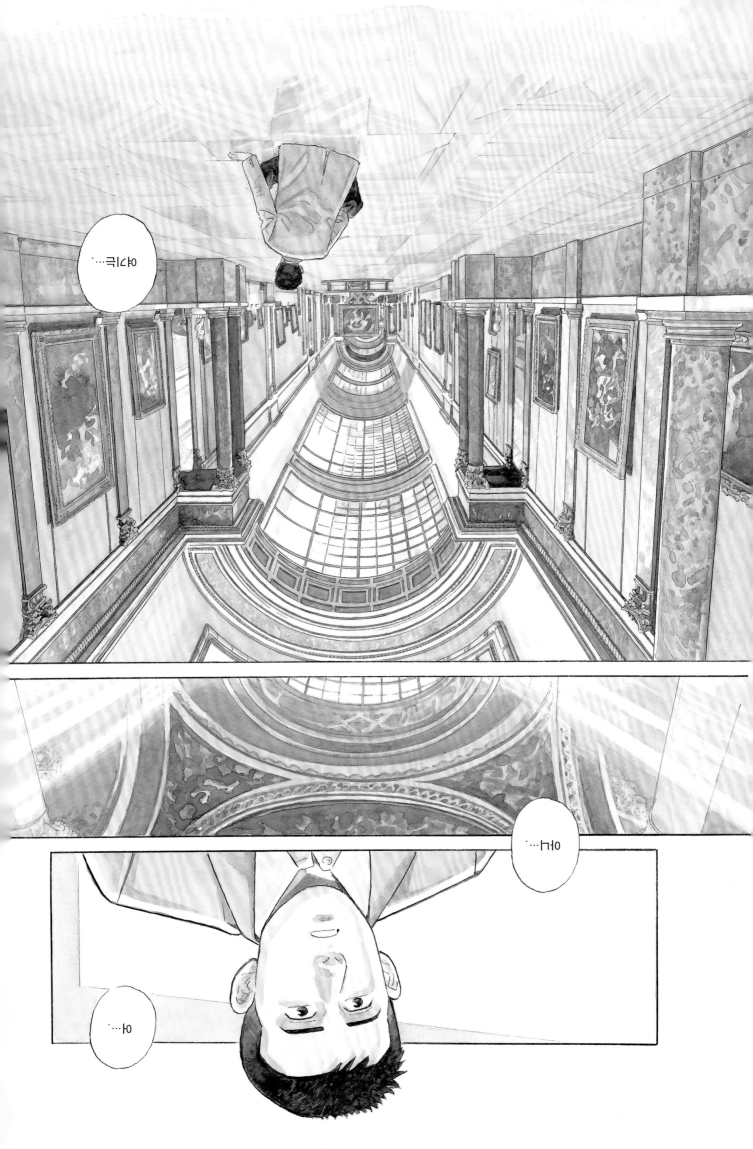

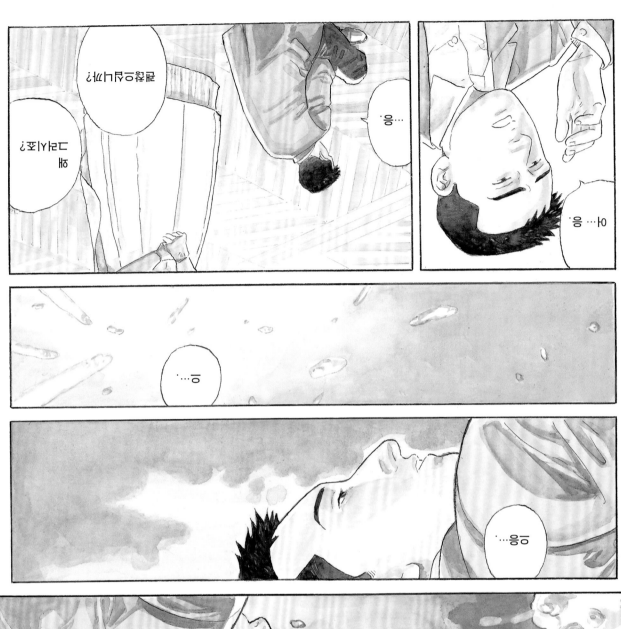

아아,
어떡하지….

도저히
몸을 못
가누겠어….

역시….

호텔에서
하루 더
얌전히 누워
있을 걸
그랬나.

으으….

으….

…고대
그리스,

로마.

이쪽인가….

보자….

드농관…
반지하.

또 열이
오르는 것
같은데….

아아…
큰일이야.

후우

이런,
현기증이
다 나네.

14

그나저나,

사람이 정말 많군.

인산인해잖아.

이거 참,

난감하네.

사람에 치어 멀미가 날 지경이군.

어딘가…

사람이 좀 뜸한 곳은 없을까?

우와아

놀라워.

뭔지
몰라도,

줄이
굉장한걸.

입장하는
데만도
고생깨나
하겠군.

어쨌든 좀 걸어 보기로 했다.

식사를 마치니 마음이 어느 정도 가라앉는다.

원래는 요 닷새 동안 파리의 미술관을 찾아다닐 예정이었다.

느긋하게 다닐 시간은 없겠네.

하루, 이틀로는 다 돌아보지도 못한다고 들었는데.

어쩐 일인지 지금까지 한 번도 루브르 박물관을 간 적이 없었다.

일단

사흘만이라도 루브르에 투자해 보자.

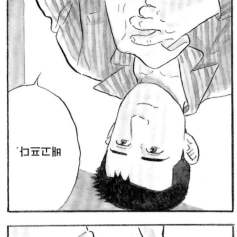

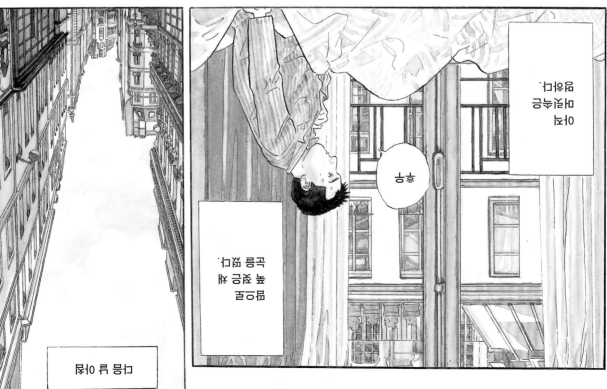

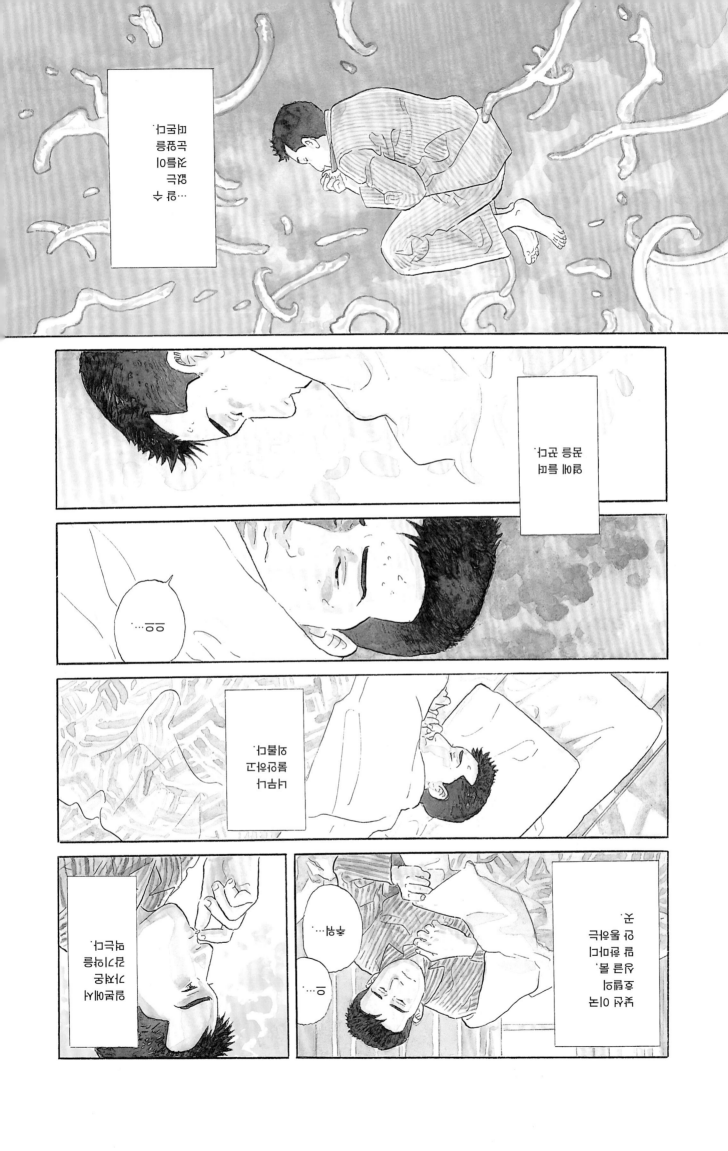

일본에서
일하느라 쌓인
피로가 이제야
도졌는지.

으….

이곳에
닷새 정도
머물렀다가
도쿄로 돌아갈
예정이었지만,

결국 지독한
감기에 걸려
드러눕고 만
것이다.

에취!

시차 적응에
애를 먹고
페스티벌 내내
긴장하다
보니 체력이
뚝뚝 떨어져
컨디션마저
무너지고

으….

콧속의
점막에
염증이
생겨 코피가
도무지 멎지
않는다.

쿵

쿵

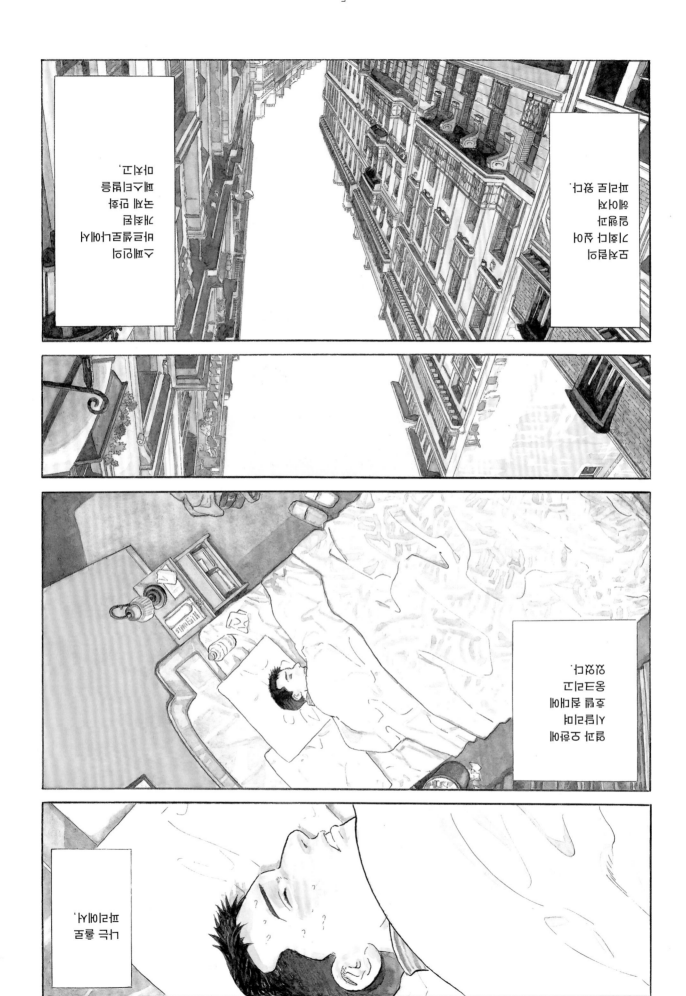

마지막
텐트의 빗물
고치지 않고
타르를친데서
그린아이
일요일이

헤어지고
명령과
기다리고있어
만주인이

있었다.
웅크리고
호텔방대에
시티라의
명과 오렌지에

파리에서.
나는 훨훨

2013년 5월

세번째로
파리를
방문했을
때의
일이었다.

아직
쌀쌀한
기운이
남아 있는
계절.

흘러드는 삶의 흔적

제14화

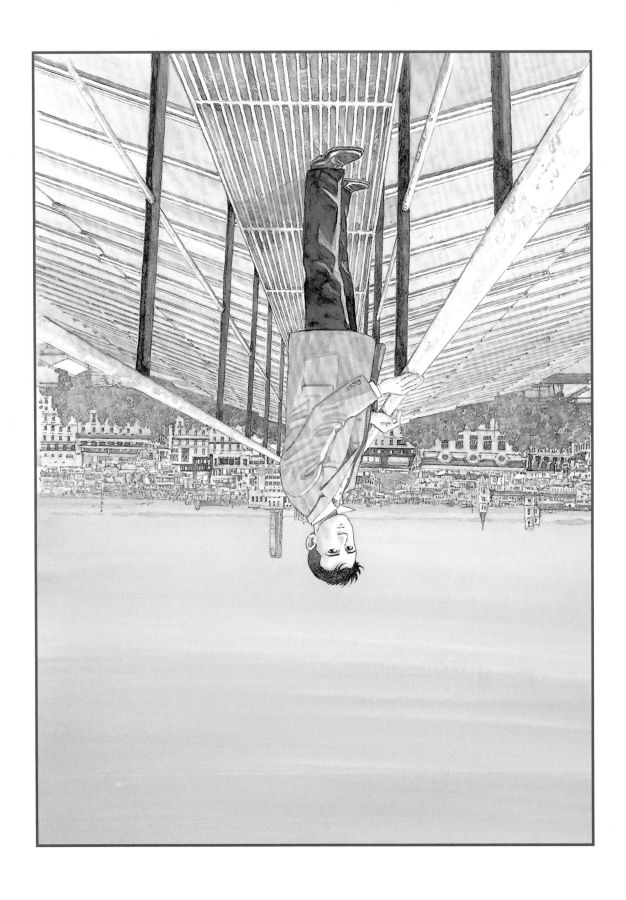

명화집

때려야 품

껍데기 벗어야 속

사랑의 음악

라디오 책방

역주

10 Un. 불어로 하나라는 뜻.

29 《사모트라케의 승리의 여신》이라고도 한다. 기원전 一九〇년경에 제작된 것으로 추정되는 고대 그리스의 유물로 현재 루브르 박물관 드농관에 소장되어 있다. 백여 조각의 대리석 파편을 붙여 복원한 것으로, 본문에서는 수호자가 나타나거나 사라질 때 수많은 파편들이 허공을 떠도는 이미지로 표현된다.

33 Jean Baptiste Camille Corot(一七九六—一八七五). 一九세기 프랑스의 화가로 이탈리아나 프랑스 각지를 여행하며 풍경화 걸작을 남겼다. 프랑스 신고전주의 화풍을 계승하고 인상주의의 바탕을 마련한 풍경화가이며, 자연에 대한 깊은 관찰과 서정적인 표현으로 당대에 이미 인기가 높았다. 대표작으로 〈모르트퐁텐의 추억〉 〈진주 장식을 한 여인〉 등이 있다.

34 德富蘆花(一八六八—一九二七). 본명은 도쿠토미 겐지로(德富健次郎)로, 메이지 시대의 대표적인 작가이자 수필가이다. 도시샤 영학교(同志社 英學校, 현 도시샤 대학)에서 공부하며 기독교의 영향을 강하게 받았고, 오스만 제국 치하의 예루살렘을 방문하여 여행기 《순례기행》을 남기기도 했다. 사상가이자 저널리스트인 형 도쿠토미 소호(德富蘇峰)의 출판사에서 일하며 여러 편의 작품을 집필했는데 소설 《두견새(不如歸)》는 공전의 베스트셀러가 되었다. 一九〇〇년에 출간된 《자연과 인생(自然と人生)》은 자연을 주의 깊게 관찰하여 눈앞에 펼쳐내듯 정교하게 묘사한 글로 현재까지 많은 사랑을 받고 있다. 풍부한 어휘를 사용하면서도 간결하게 자연을 표현한 글들은 특히 이 수필집 말미에 있는 〈풍경화가 코로〉에서 본인이 찬사를 아끼지 않는 코로의 그림과도 닮아 있다. 우리나라에도 번역되어 있지만 아쉽게도 코로에 대한 글은 빠져 있다.

39 〈모르트퐁텐의 추억〉(一八六四)은 아침 안개가 드리운 숲의 정경을 은빛과 초록색으로 자연을 그려낸 코로의 대표작이다. 도쿠토미 로카는 『해부학적으로 자연을 연구하고 종합적으로 자연을 그려낸다. 자유분방한 필치는 정확한 지식에 기반을 두며 종횡무진으로 달리는 감정은 중심과 도리를 잊지 않는다』고 코로를 평했다. 본문 五五쪽에서 주인공은 환상 속에서 아사이 주와 함께 퐁텐블로 숲을 거닐다 작업 중인 코로를 보게 되는데, 아사이 주가 파리에 간 것은 코로 사후 이십 년이 지나서였으니 이것은 꿈속의 또 다른 꿈이었을지도 모른다.

① Edgar Degas(一八三四—一九一七). 프랑스의 인상주의 화가로 회화, 드로잉, 사진, 조각 등 다방면에 능통했다. 무용수나 세탁부 등 당시 사회 하층 노동자였던 여성들을 생생하게 묘사했다.

43 Antonio Fontanesi(一八一八—一八八二). 이탈리아의 화가로 一八七六년에 일본에 개교한 고부미술학교(工部美術學校)에 부임하여 이 년 동안 서양화를 가르쳤다. 일본에 최초로 서양식 미술교육을 도입하여 아사이 주, 고세다 요시마츠(五姓田義松), 마츠오카 히사시(松岡壽) 등 일본에 서양화의 기틀을 닦은 화가를 길러냈다.

45 ② 浅井忠(一八五六—一九〇七). 일본의 밀레라고 불리던 메이지 시대의 서양화가 아사이 주이다. 에도의 사쿠라번(현 치바현 사쿠라시) 출신으로 열세 살 때부터 화조화(花鳥畫) 등을 배우다 一八七六년 고부 미술학교에 입학, 안토니오 폰타네시에게서 서양화를 배웠다. 당시 일본화에 비해 천시되던 서양화를 보급하기 위해 「메이지 미술회」를 결성하고 전람회를 개최하는 등 후진 양성에도 크게 기여한 인물이다. 자연과 일상의 정경을 담은 〈수확〉 등 여러 작품을 남겼다.

49 작가 나쓰메 소세키(夏目漱石)와 친분이 깊어 〈나는 고양이로소이다〉의 삽화를 그리기도 했는데, 소세키는 아사이 사후에 발표한 소설 〈산시로〉에 「후카미 화백」이라는 인물의 유작전람회 장면을 넣어 그를 기렸다. 본문 四八쪽에 등장하는 나쓰메 소세키의 대산시는 소설 〈산시로〉에서 인용한 것이다. 또한 다니구치 지로는 단편 〈달밤〉에서도 나쓰메 소세키의 〈산시로〉를 오마주한 바 있다.

다케노다이 전시관(竹の台陳列館)은 一九〇四년 박람회를 위해 다케노다이(현 도쿄 국립박물관 앞)에 지어져 이후 미술 전람회장으로 사용되었다. 그러다 一九二七년에 우에노 공원으로

다니구치 지로(谷口ジロー)는 一九四七년 돗토리현(鳥取縣)에서 태어난 만화가로, 一九七一년 《목쉰 방(嗄れた部屋)》으로 데뷔했다. 이후 《개를 기르다(犬を飼う)》(一九九二) 같은 자연이나 동물을 그린 서정적인 작품뿐만 아니라 『사건은 내 사업(事件屋稼業)』(국내 미출간, 一九八○) 같은 하드보일드 극화, 문예 평전과도 같은 《도련님의 시대(坊っちゃんの時代)》一~五(一九八六~一九九八) 등 다채로운 장르에서 활동하고 있다. 一九九一년 《산책(歩く人)》이 처음 프랑스에 번역 출판되어 큰 호응을 얻었고, 이후 출간된 《열네 살(遥かな町へ)》은 二○○二년 프랑스 앙굴렘 국제 만화 페스티벌에서 최우수 각본상을 받았다. 이 작품은 二○一○년에 프랑스에서 실사 영화로 만들어지기도 했다. 二○○五년에는 《신들의 봉우리(神々の山嶺)》가 앙굴렘에서 최우수 미술상을 수상했으며, 二○一一년에는 프랑스 예술문화 훈장을 받았다. 프랑스 작가 장 지로(Jean Giraud)의 영향을 크게 받았으며 훗날 《이카로》라는 작품에서 협업을 하지만 장 지로가 작고하여 미완으로 남았다.

옮긴이 서현아(徐賢雅)는 一九七一년생으로 성심여자대학교(현 가톨릭대학교)를 졸업하고 명지대학교 평생교육원 번역작가 양성과정을 수료했다. 고등학교 시절부터 일본 만화에 심취하여 현재 이십 년 가까이 만화 전문 번역가로 활동 중이다. 역서로 《바람 계곡의 나우시카》《배가본드》《미스터 초밥왕》《기생수》《二○세기 소년》《천재 유교수의 생활》《강철의 연금술사》《은수저》《삼월의 라이온》《세인트 영멘》《라이어 게임》《사기(史記)》《일하는 세포》《키시베 로한, 루브르에 가다》《도로헤도로》《경계의 린네》《약속의 네버랜드》외 다수가 있다.

도쿄에서 루브르까지 백 년간의 여정

이 책을 읽는 분들에게 — 역자 해설

일본 만화에 관심이 있는 독자라면 다니구치 지로(谷口ジロー)라는 이름이 낯설지 않을 것이다. 일본 드라마로도 큰 인기를 끈 《고독한 미식가》를 비롯하여, 《열네 살》《신들의 봉우리》《산책》《도련님의 시대》《개를 기르다》 등 여러 작품들이 국내에 이미 소개되었고, 유럽에서도 다니구치의 작품을 높이 평가해 왔다. 一九七一년 《목쉰 방(嗄れた部屋)》으로 데뷔한 이후 다니구치 지로는 주로 청년을 대상으로 한 모험물, 격투물, 하드보일드 활극, 문예, 에스에프 등 다양한 장르를 다루어 왔다. 주로 극화로 분류되는 그의 작품을 다른 작품과 구분 짓게 하는 큰 요인은 프랑스 만화적 특징일 것이다. 스스로도 『일본에서 가장 프랑스 만화(방드 데시네)의 영향을 강하게 받았을 것』이라고 말하는 그는, 一九七○년대 중반에 처음 방드 데시네를 접하고 당시 일본 만화에서 볼 수 없었던 다양한 형식과 그림체, 구성 등에 감명을 받았다.

그 후 기존의 극화와 방드 데시네를 접목시키려는 여러 가지 시도를 거듭하다 결실을 맺은 작품이 《산책(歩く人)》(一九九一)이었다. 이 작품을 출간한 고단샤(講談社)는 당시 프랑스의 한 출판사와 협력관계를 맺어 두 나라의 만화작품을 서로 소개하는 프로젝트를 진행 중이었는데, 그 기획의 일부로 프랑스에 번역 소개된 《산책》이 일본 연재 당시보다 더욱 큰 호응을 받았다고 한다. 이 작품에서 다니구치는 교외의 주택가에서 아내, 개와 함께 사는 한 남자가 주변을 산책하는 정경을 담담히 그리고 있다. 대사한마디 없는 에피소드도 있을 정도로 말을 극히 생략하고 있지만, 세밀하고 아름다운 그림으로 그려진 자연과 동물, 집, 등장인물의 표정과 몸짓 등에서 은은한 서정이 배어나온다.

『문학성이 높다』고 평가되는 다니구치의 만화를 뒷받침하는 것은 치밀하고 섬세한 그림이다. 한 컷마다 많은 이야기를 담고 있기 때문에 읽는 데 오래 걸리는 것은 물론, 작업에 많은 시간이 소요된다. 컬러 한 페이지를 그리는 데 꼬박 이틀이 걸리는 게 예사라고 한다. 특히 배경 묘사에 많은 정성을 기울이는데, 《에도 산책(ふらり)》(二○一二)을 그릴 당시 한 인터뷰에서 『배경은 단순한 기호가 아니다. 배경 역시 캐릭터의 하나로 그려야 한다』고 밝히고 있다. 유메마쿠라 바쿠(夢枕獏)의 소설이 원작인 《신들의 봉우리(神々の山嶺)》(二○○三)를 그릴 때는 『북아메리카 대륙의 산과 유럽의 산을 그림으로만 봐도 알 수 있도록 그리고 싶다』고 했을 정도로 치밀한 배경 묘사에 심혈을 기울였다. 이 책 《천 년의 날개 · 백 년의 꿈(千年の翼、百年の夢)》의 주인공이 맨처음 보고 싶어 한 그림이 코로(J. B. C. Corot)의 풍경화였던 것도 「배경은 캐릭터의 하나」라는 작가의 생각과 맥락이 닿아 있는지도 모른다. 이 책을 작업할 때도 작가는 한 달 동안 파리에 거주하며 매일 루브르 박물관을 드나들었다고 한다. 휴관일인 화요일에는 박물관 측의 협조를 얻어 아무도 없는 관내에서 거장들의 그림을 자기 손으로 다시 그려냈다.

《천 년의 날개 · 백 년의 꿈》의 주인공은 정교하게 모사된 루브르 박물관을 「산책」하며 독자를 신비한 공간으로 안내한다. 바르셀로나에서 열린 국제 만화 페스티벌을 마친 주인공은 일본으로 돌아가기 전에 파리의 미술관들을 구경하려고 한다. 그러나 여독이 풀리지 않아 호텔에서 며칠을 앓게 되고, 몸을 추스르고 겨우 찾아간 루브르 박물관에서 다시 쓰러지고 만다. 그리고 꿈인지 현실인지 알 수 없는 가운데 한 여인의 안내를 받아 닷새에 걸쳐 다른 시공간의 루브르를 보게 된다.

『루브르 궁은 꿈의 미궁, 꿈과 현실의 틈에 있습니다. 아득히 먼 역사 속에서 내려온 고대부터 一九세기까지의 여러 미술품을 수집해 왔죠. 그 하나하나에는 영혼이 깃들어